一枝鉛筆什麼都能畫

馬諾老師の逼真

鉛筆素描技法

馬諾・曼特里

前　言

我畢業於印度的國立美術大學，25 歲時到日本學習動畫製作。後來在許多教學現場從事美術或設計相關的工作，擔任素描講師已有 30 餘年。在日本，大家都稱呼我為「馬諾老師」。

我從小就很喜歡畫畫，聽說 5 歲時我曾在不看神像的情況下，直接將象神畫了出來，讓大人們嚇了一大跳。我的祖母是刺繡作家，我受到她的影響，大概在 10 歲時便決定未來要靠繪畫維生。

這本書的標題「一枝鉛筆什麼都能畫」，是一件非常需要毅力的紮實功夫。現在我們已經可以透過數位的方式輕鬆地重複同樣的模式，這是一個即使畫錯也可以返回上一步的時代。既然如此，為什麼還需要練習「手繪素描」技法呢？

我的教室裡有各式各樣的人前來學習素描繪畫。有人想畫動畫或漫畫，有人想成為建築設計師或 3D 設計師等人才，也有很多人已經在從事繪畫或設計相關的工作。

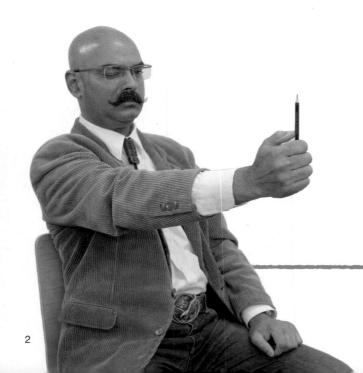

或許有些人會覺得很意外，其實也有不少平時以數位媒材來創作的人前來上課。

他們告訴我，「在工作過程中發現還是必須擁有素描的能力，所以才會來學習素描」。素描過程中不僅需要掌握物體的形狀，還要仔細觀察材質，只能用不同深淺來表現材質的差異；因此我重新意識到，不論最後想以何種形式呈現作品，素描都是非常重要的基礎。

素描即是一系列的觀察。從表面的質感到內部結構，觀察主題物的每個小細節，感受物體的存在之後，再決定鉛筆的筆觸或深度。如此謹慎地面對繪畫對象，正是素描的妙趣之處，也是「表現」一切事物的基礎。

有許多人希望精進素描能力，卻很難在忙碌的日子中加以實踐。一週只要練習一堂課就行了，請運用這本書完成令人佩服的作品吧。本書共有 25 堂課，建議依照順序從頭開始練習。雖然練習的難度會愈來愈高，但我希望你務必體驗看看完成作品所帶來的成就感。

<div align="right">馬諾・曼特里</div>

CHAPTER 1

掌握 4 大基本形狀　15

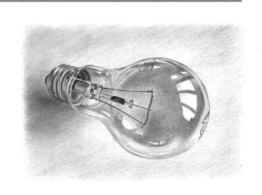

CHAPTER 2

如何畫出形形色色的形狀、素材、生物　53

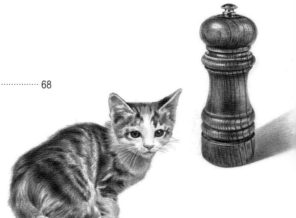

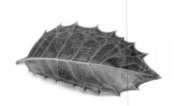

CHAPTER 3
運用透視法練習風景素描 87

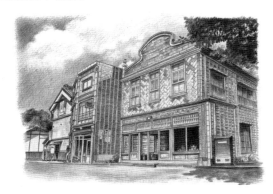

CHAPTER 4
人物素描練習 109

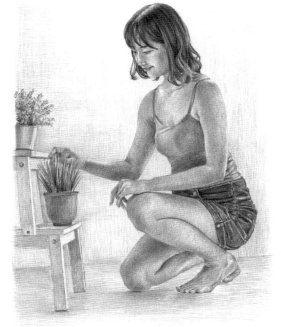

素描用具

只要有一枝筆和一張紙，任何人都能馬上開始素描。
這裡介紹的是本書所使用的素描用品，但你不需要準備一模一樣的用具。基本上，最好還是選擇自己用起來順手的用具會比較好。

◆ 鉛筆

　　本書使用的是英國「DERWENT 得韻 GRAPHIC」2B 素描鉛筆。另外也推薦德國的「STAEDTLER 施德樓」、日本的「三菱 Hi-uni」等品牌。每個人削鉛筆的方式都不盡相同，我削鉛筆的方法如照片所示，只削了筆芯的部分。

　　範例作品大多只用 2B 鉛筆作畫，但非常深的地方會搭配 4B 鉛筆。刻畫細節時，為省去削鉛筆的時間，有時也會使用 2B 自動鉛筆作畫。

◆ 鉛筆延長器

　　繼續閱讀本書後，你會發現我們通常都用鉛筆的長度來測量物體的比例或角度。雖然也有素描專用的「測量棒」，但用具少一點會比較好，因此我以鉛筆代替測量棒。

　　變短的鉛筆很難用來測量物體，這時便需要使用鉛筆延長器。將變短的鉛筆裝在鉛筆延長器上，鉛筆就能一直使用到非常短的長度。

◆ 軟式橡皮擦（軟橡皮）

　　橡皮擦分成軟式與硬式兩種，我使用的是軟式橡皮擦。軟橡皮主要在擦淡輔助線、製造高光的時候很有幫助。

　　軟橡皮可以改變形狀，比如在擦拭大面積時，要將軟橡皮搓成圓形；擦拭細長的地方時，則要搓細一點。

　　P11 將詳細介紹軟橡皮的使用方法。

◆ 素描紙（素描本）

　　市面上有各式各樣的素描紙，有的表面粗糙，有的表面平滑。依照紋路的粗細程度分成「細紋」、「中紋」、「粗紋」，「細紋」的質感比較平滑不粗糙。為了畫得精細一點，我選擇使用「細紋」紙。素描本的廠牌是 Maruman 的「vif Art」。

　　素描本有多張大小與材質相同的畫紙，像這種套組式的畫紙比較適合用來練習。

　　除此之外，也建議選擇較厚的畫紙，具有一定厚度的畫紙比較耐橡皮擦的摩擦，而且更容易保存。

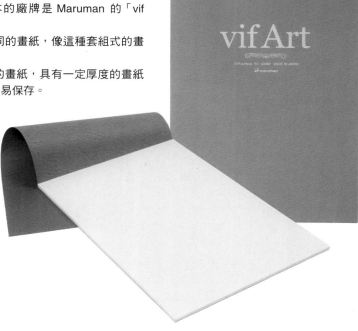

◆ 美工刀

　　美工刀的功能在於將鉛筆的筆芯削出來。

　　任何美工刀都沒問題，我使用的是刀片前端 45 度的素描美工刀。不過素描美工刀非常銳利，如果只要用來削鉛筆，用普通的美工刀就行了。

　　割到手指的時候，塗抹咖哩粉的原料「薑黃」是很有效的方法（這是小撇步！）。

◆ 其他素描用品

　　還有很多素描相關的用具。比如「紙擦筆」可以用來摩擦線條，並擦除畫紙紋路上的顏色；「取景框」則可用於測量主題物的比例。

　　每種用具都能使繪畫過程更方便，你也可以額外準備這些東西。不過，我的理念是「一枝鉛筆什麼都能畫」，所以並不會使用到這些工具。

主題物的觀察方法

這裡將介紹以鉛筆作為測量棒，將物體形狀臨摹在素描本的方法。鉛筆可以用來測量角度、長度或比例。

◆ 觀察實物，著手作畫

　　描繪小型物體（靜物）等主題時，要將物體置於稍微低於視線，且大約距離 1～2 公尺的地方。不同角度會呈現不同的樣貌，請找出讓你覺得「就是這裡」的好位置。

◉ 鉛筆的準備姿勢（觀察角度）

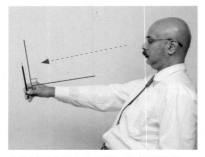

坐在椅子上並伸出手臂，鉛筆對著素描對象，盡量垂直擺好。

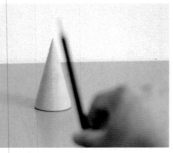

鉛筆保持垂直，然後依照主題物的角度斜放。維持在同一個角度，將鉛筆移到素描本上，畫出相同角度的線條。

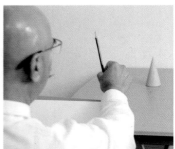

將素描本立在膝蓋上，比較容易抓出物體的形狀（畫好大致的形狀後再將素描本放到桌上）。

◉ 觀察長度

鉛筆也可以用來測量長度。將鉛筆前端對準測量目標的前端，然後用大拇指壓在物體另一端的位置。
想要以某個長度為基準並測量其他物件的長度比例時，可以採用此方法。

◉ 只用慣用眼觀察物體

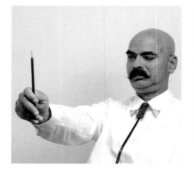

如果兩眼一起透過鉛筆觀看主題物，鉛筆看起來有兩枝，兩眼對焦在鉛筆上時，主題物看起來會很模糊。所以進行觀察時，應該改用單一隻眼睛（慣用眼）。用單眼觀察物體就能避免鉛筆不清楚的問題。

◉ 如何找出慣用眼？

如果「不知道自己的慣用眼是哪一隻」，請用以下方法確認看看。

用兩隻眼睛看

❶ 首先，用雙眼觀看並伸出手指，手指停在大致對準物體的位置。

慣用眼　　　　非慣用眼

❷ 在這個狀態下閉起其中一隻眼睛。如果只用右眼觀看時，手指有對準物體，右眼就是慣用眼；如果和物體距離差很多，右眼就是非慣用眼。

◆ 看著照片臨摹

　　動物或戶外建築物等主題物要仔細觀察並不容易,因此可以先拍下主題的照片再進行臨摹。只要看過一次實際的
樣子,就能一邊回想物體的質感,一邊進行素描。

◉ 畫出相同的大小

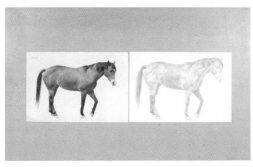

照片盡量印成與畫紙相同的大小。將照片與畫紙橫向
排在一起,一邊觀察長度與角度一邊作畫。

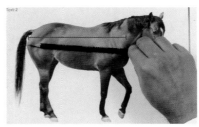

❶照片的觀察方式基本上
與實體物件的方法相同。
鉛筆前端對準測量對象的
前端位置,量出物體的長
度。此處測量的是臀部到
胸部的身體長度。

❷量出長度後,將鉛筆對
準畫紙,並畫出相同的長
度。素描過程中要多次重
複測量並修正,直到完成
為止。

◉ 改變尺寸

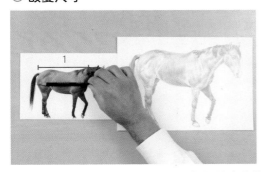

如果照片與畫紙的尺寸不同,這時可以放大所有部位的
比例,將物體畫大一點(例如放大畫成「1.5 倍」)。
以馬的身體長度為「1」單位,用鉛筆量出放大後的長
度。

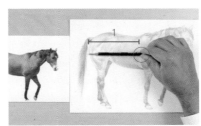

❶鉛筆放在畫紙上,將鉛
筆前端對準臀部的輪廓
線。手指壓在左方照片比
例「1」的長度位置。

❷用另一隻手壓在原本的
位置,鉛筆往右移動。壓
住鉛筆的手則保持不動。
在比例「1」一半的位置
上畫出馬的胸部輪廓線。

◉ 測量角度

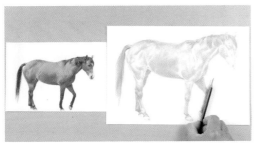

觀察馬腿的角度。用鉛筆對齊彎曲的腿部,鉛筆維持
這個角度,直接移到畫紙作畫。

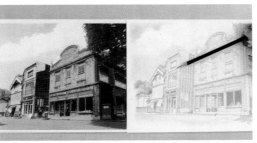

描繪建築物時也採用相同的方式觀察角度。此方法也
很適合用來尋找透視線或視平線(請參考 P88)。

鉛筆的握法

為了改變運筆力道並畫出不同的深淺色階，主要分成兩種握筆方式。如果鉛筆變短了，請裝在鉛筆延長器上延長鉛筆。

⊙ **普通的握法**

繪製草稿或陰影細節時，請使用書寫文字的握筆姿勢。

通常想要加深色階時，握筆位置很容易會不小心靠近筆芯，但其實這樣很難施力，因此請維持普通的握法，疊加線條並加強深度。

細節的地方則要利用削尖的筆芯前端作畫。

⊙ **拿遠的握法**

疊加淺色線條時，鉛筆要拿遠一點。將削尖的筆尖放在畫紙上，輕輕地移動鉛筆。

隨著線條方向的不同，有時需要一邊轉動紙張一邊作畫，不過我在照片中是以轉動手臂的方式上色。

雖然轉動畫紙的方式比較看不出整體的樣子，但畫得順手的畫法就是最好的方法，請找出自己喜歡的方式吧。

軟式橡皮擦的使用方法

沒有畫過素描的人，應該對軟式橡皮擦（軟橡皮）比較陌生。
接下來將詳細介紹軟橡皮的使用方法。

◉ 基本用法

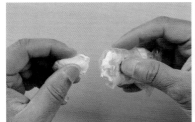

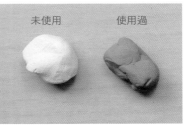

未使用　　　使用過

從包裝袋中取出需要的量。

稍微揉捏一下軟橡皮。依照下方介紹
的方法，捏出方便進行擦拭的形狀。

揉捏變黑的表面，將表面往裡面推。
軟橡皮可以用到變成深灰色為止。

◉ 以圓形的表面擦拭

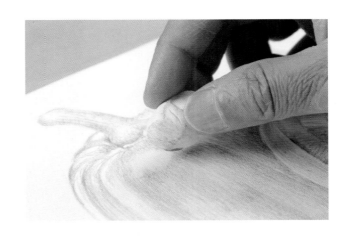

擦拭大範圍面積時，請將軟橡皮捏成
圓形。如果想擦淡草稿線，則採用普
通橡皮擦的擦拭方式；想營造大範圍
高光時，則用拍壓的方式表現。

◉ 搓成細長形，以點或線狀擦拭

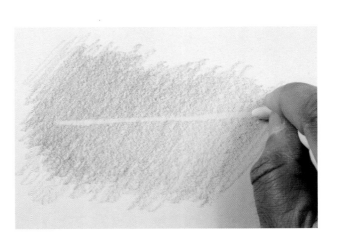

擦拭小面積範圍時，將軟橡皮搓成像
鉛筆一樣前端尖尖的形狀。壓著尖端
擦拭，可畫出小範圍的高光，如果想
突顯出細長的白線，則要橫向拉出線
條。

從草稿「線」到陰影「面」

本書將依照此順序解說：❶ 打草稿，畫出形狀→ ❷ 畫陰影。
一開始為了看清楚草稿線，線條需要畫比較深，但到了畫陰影的時候，就要用軟橡皮擦淡。
想像以「面」來取代線條所描繪的物體。

◉ 擦除線條

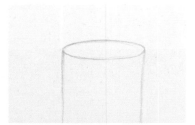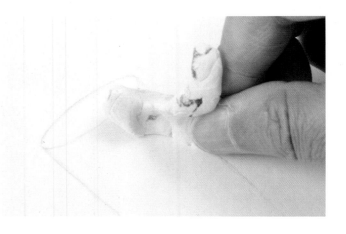

草稿。用圓形的軟橡皮將鉛筆線擦淡。
只要自己看得出來，把線條擦到很淡也
沒有關係。

◉ 畫出大致的陰影

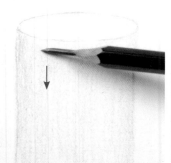

鉛筆拿遠一點，從靠近輪廓線的地方
開始上色。

縱向移動鉛筆，在圓柱體的側面畫出
大致的陰影。

光源在右邊，左邊要畫深一點。

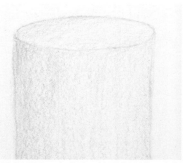

上面則用鉛筆斜斜地畫。

統一上面與側面的深淺度。

陰影「面」完成了。接下來要進一步刻
畫細節。
（圓柱體的畫法將於 P24 講解）

深淺度與單色畫的表現方法

實際的主題物具有各種不同的顏色，鉛筆素描需要以單色畫的形式表現出物體的深淺度。這裡將練習思考顏色深度、單色畫的表現方法。

⊙ 10 階深淺色階

建議將以下 10 階的單色畫（灰階影像）色階表當作暖身練習，畫不同深淺度的時候，這個表格可作為色階的參考。

這本書會提到「中間色階」或「5 號深度」之類的名詞，請利用色階表確認深度。

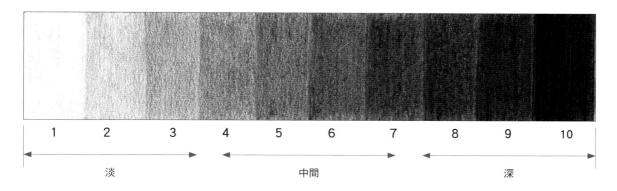

1	2	3	4	5	6	7	8	9	10

淡　　　　　　中間　　　　　　深

◆ 表現單色畫的訣竅

素描只能用鉛筆表現色階的深淺，但直接將彩色照片畫成單色畫的做法，並不能畫出好看的素描。

範例是一張紅玫瑰的照片，直接轉換成單色畫後，會形成非常深的黑色，花的深度與綠色（花萼、莖部）相同，因此無法將兩者做出區隔。而且，黃色或粉色反而變成白色，甚至幾乎感覺不到物體的材質。

單色作畫的訣竅在於「尋找光源」。請在經過黑白轉換的照片中，找出微弱的光亮，用不同深淺來表現就能呈現出質感。描繪花朵的重點在於表現它的柔和感，為了達到這樣的效果，不使用暗色也是一種選擇。

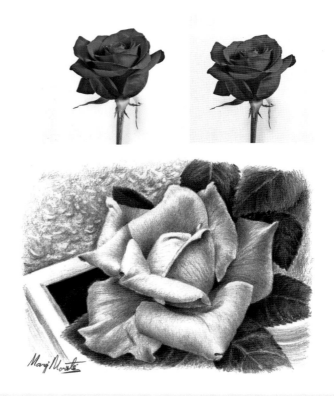

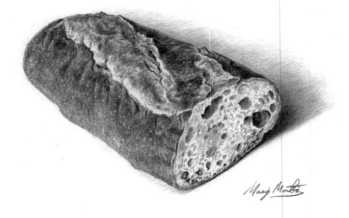

掌握 4 大基本形狀

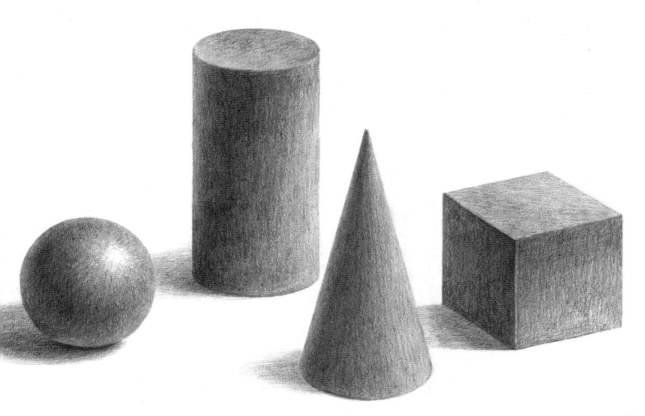

基本形狀 1 **立方體**

1 畫出形狀

> 開始作畫前,先用鉛筆丈量整體的比例。畫任何東西之前,先仔細地抓出比例是很重要的步驟。

● 測量整體尺寸

測量的地方是整體所見之處的大小,而不是立方體的邊長。如紅色虛線所示,外框是縱向稍長的長方形。

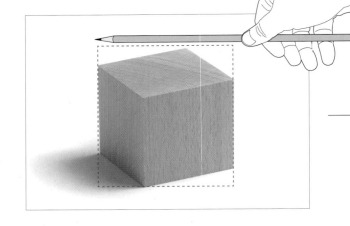

● 找出中心位置

先確認好這個立方體(主題物)的中心在哪裡。
最靠近前方的縱向邊長位於中線的左邊。

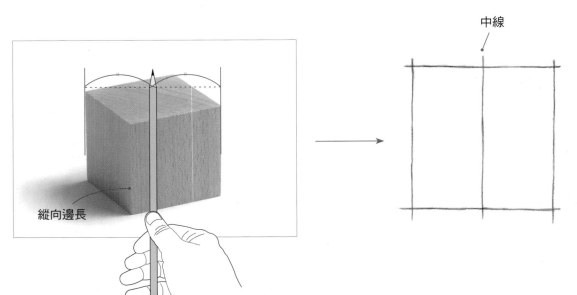

縱向邊長

中線

●畫出上面與左面

我們可以看到 3 個面,先畫出最上面的部分。鉛筆對齊邊長,測量角度並照著畫。左邊的面也用同樣的方式測量。

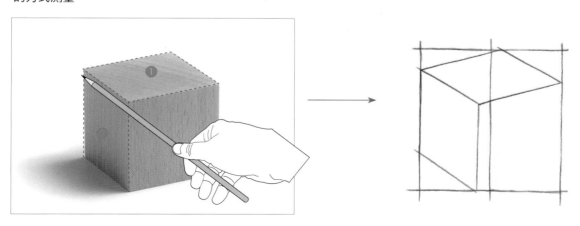

●畫出右面

最後畫出右面的兩個邊。

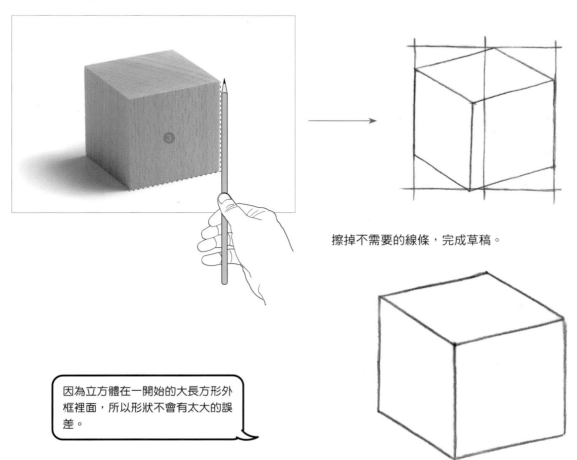

擦掉不需要的線條,完成草稿。

> 因為立方體在一開始的大長方形外框裡面,所以形狀不會有太大的誤差。

2 畫出陰影

這只是最初階的習題,所以還不需要注意木紋或木材的質感,只要專注於立體感的表現就好。

●觀察明度

如果要表現出褐色的木頭,大約要使用 10 色階中的「4」號深度。
以 4 號為標準,畫出更暗的暗部與更淺的亮部,藉此呈現陰影。

4 號深度

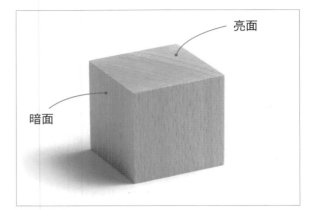

亮面

暗面

●加上陰影

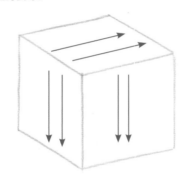

1 用軟橡皮將草稿線擦淡。請一邊擦除線條,一邊畫出具有陰影的面。一開始不要畫太深,鉛筆稍微拿遠一點,輕輕地運筆並疊加線條。箭頭標示為鉛筆移動的方向。

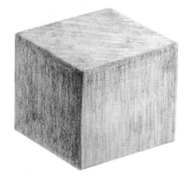

2 在整體畫上作為標準的中間色階(4 號深度),然後再加暗陰影的部分。

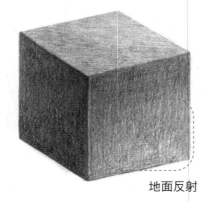

地面反射

3 以交叉的鉛筆筆觸疊加線條。
在同一面當中,受到光照的部分會顯得更明亮。光線受到地面反射,所以右面變得比較亮。

三個面形成了不同的深淺差異。

完成

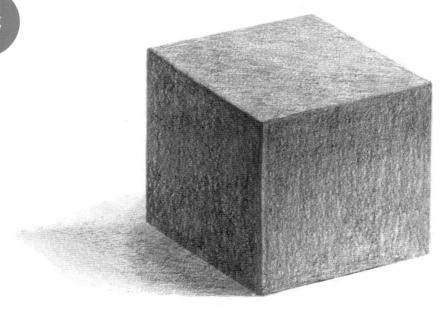

陰影需配合右側的光源，加上陰影即大功告成。

照片

請參考照片，以同樣的方式
練習看看吧。

基本形狀 1 　橡皮擦

1　畫出形狀

繪製其他形狀的立方體時,一樣要從抓出整體尺寸開始著手喔。

● 測量整體尺寸

畫出涵蓋整個橡皮擦的長方形。

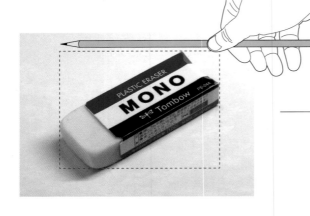

● 畫出基本的四邊形

第 1 課立方體素描的應用題型。作畫時請用鉛筆確認上面❶、左面❷、右面❸的角度。

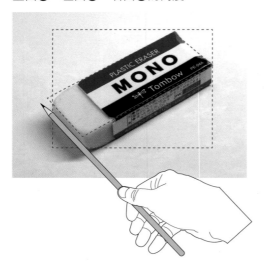

畫出 3 個面,稍微超出框線也沒關係。想像看不到的內側邊長在哪裡,會比較容易畫出形狀。

●刻畫細節

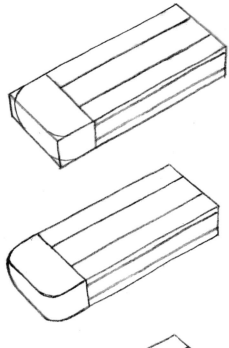

1 先擦掉大長方形的外框，開始繪製橡皮擦的細節。
區分出橡皮擦和包裝紙兩部分，依照包裝紙的設計將上面分成 3 個區塊，側面也分成 3 個區塊。
橡皮擦的部分則畫出圓角。

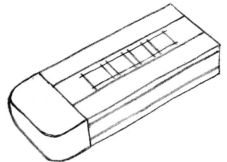

2 擦掉橡皮擦外圍的線條。雖然邊緣是圓角，但表面依然是互相平行的，因此請注意不要讓原本畫好的線歪掉。

3 上面印有文字，在 4 個英文字母的文字空間中，畫出四邊形的輔助線。

仔細觀察並畫出包裝紙的凹槽及邊角的曲線。將橡皮擦邊緣的圓弧區塊畫成清楚的面，再畫陰影時會比較容易。
用軟橡皮將草稿線擦淡，草稿完成。

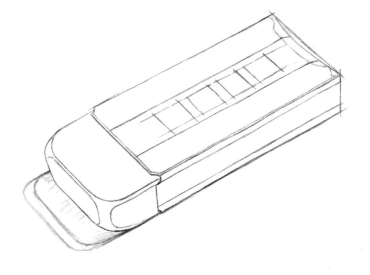

2 畫出陰影

●觀察明度

包裝紙黑色的地方畫成黑色，藍色的地方則畫淡一點，表現出不同的色階。觀察包裝紙與橡皮擦的白色有什麼不同，橡皮擦的白色比較暗一點，這些差異也要看出來。

顏色不同

2 號深度

8 號深度

10 號深度
採用 4B 鉛筆

●加上陰影

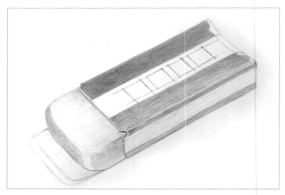

1 描繪陰影的第一步，是在橡皮擦與包裝紙的整體畫上淡淡的顏色。

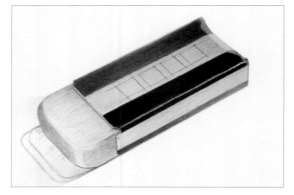

2 加深包裝紙的色階，將藍色與黑色的差別表現出來。側面底部的藍色受到來自地面反射光的影響，顏色會比較明亮，因此要畫得比上面的藍色還淺。

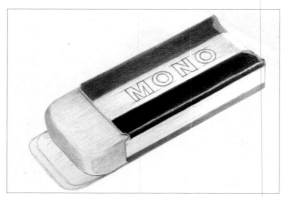

3 在上面的四邊形輔助線中畫出文字。用軟橡皮將包裝紙的尾端擦淡，表現紙張折起來的樣子，藉此加強真實感。

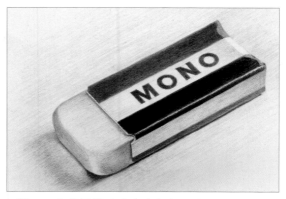

4 在背景的地方畫上灰色，並且在地面添加影子。然後加深文字，在側面的白色區塊加上陰影。

完成　修飾陰影，完成素描。
　　　細小的文字省略不畫。

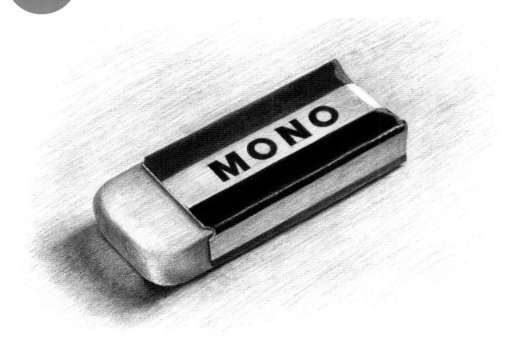

照　片　請參考照片，以同樣的方式
　　　　練習素描。

基本形狀 2 　圓柱體

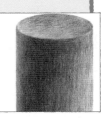

1　畫出形狀

測量的訣竅是以短邊的長度為準，觀察長邊是短邊的幾倍！

●測量整體尺寸

以短邊為測量標準，量出長邊是短邊的幾倍。短邊設為 1，長邊的長度約為 2.2。

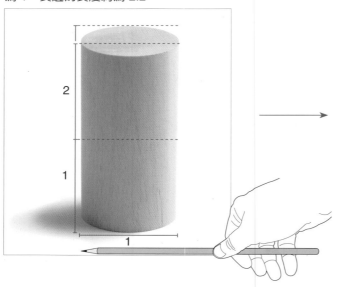

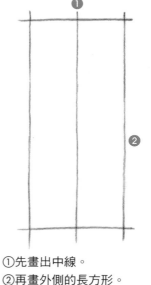

①先畫出中線。
②再畫外側的長方形。

●觀察上面與下面

畫上面與下面的橢圓形之前，先將用來參考尺寸的長方形畫出來。想像一下橢圓形貼合長方形的樣子。雖然看不到圓柱體的下面，但我們可以運用底部的曲線切出大致的形狀。

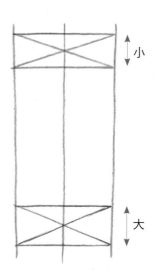

小

大

下面的長方形比上面的長方形大。畫好四邊形後，請加上對角線。

●畫出橢圓形

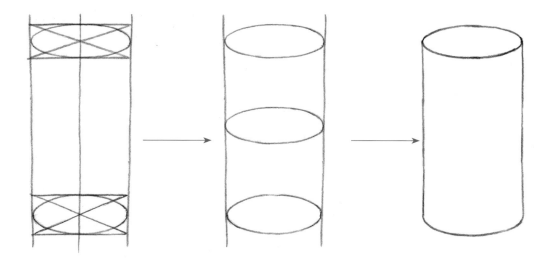

分別在上下兩個長方形中畫出橢圓形。兩個對角線的交叉點就是橢圓形的中心點，畫出一個切過四個邊的橢圓形。
圓柱體的下面比人的視線低，所以橢圓形的高度會愈來愈大，作畫時要特別注意。

擦掉不需要的輔助線，完成圓柱體的草稿。

COLUMN

視線高度與橢圓形的關係

　　觀察素描對象時，留意自己的視線高度是很重要的事。
　　圓柱體在筆直站立的情況下，上下兩面與地面之間互相平行。這時，視線與面的距離愈遠，橢圓形的高度就愈大。除了低於視線的面之外，視線遠離上方的面，高度看起來一樣會變大。

　　畫橢圓形的時候
・確認橢圓形是否平行於地面。
・留意橢圓形的面是靠近，還是遠離視線高度。

如果是 P28 這種不平行於地面的橢圓形，只要想像物體放在箱子裡，就會更容易作畫。

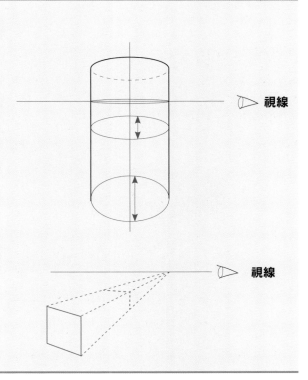

● 觀察明度

光源位在右側,影子落在左邊。
配合圓柱的弧度,從亮部開始慢
慢加暗,運筆方向採用縱向。在
整體塗上 3～4 號的深度,暗部
塗上 5～8 號的深度。

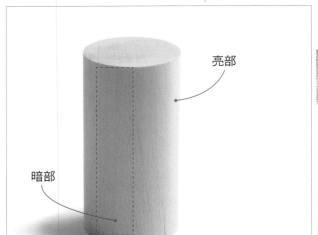

亮部

暗部

3 號深度

5 號深度

● 加上陰影

1 從側面開始畫陰影。箭頭代表鉛筆的移動方向。由上而下,畫上淺淺的陰影。

2 描繪側面陰影時,為了呈現圓柱的弧度,需採縱向的運筆方向,不要橫著畫。
上面的部分,則從前方開始往後方畫,同時加深內側的色階。

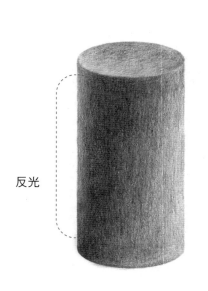

反光

3 以線條疊加出左側的暗部。因為最左邊有反光,要稍微提亮一點。
為了呈現立體感,作畫時請一邊觀察整體,一邊調整深度。

完成

留意右側的光源，加上
陰影就完成了。

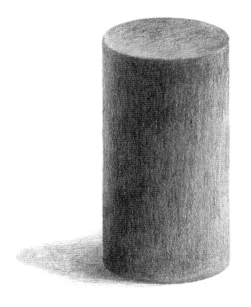

照 片

請參考照片，以同樣的方式
練習素描。

基本形狀 2　平放的易開罐

罐子的上面有凹凸起伏,要仔細觀察厚度與陰影的細節,並以「面」來掌握形狀。

● 畫出整體形狀

畫出一個容納整個易開罐的長方形。鉛筆先對準縱向的短邊,將短邊設為「1」,橫向長邊約為 1.2。然後再測量罐子的傾斜角度。

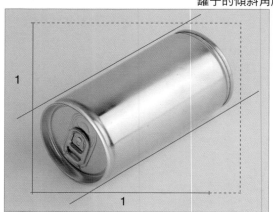

罐子的傾斜角度

❶畫出一個涵蓋整體的長方形。
❷鉛筆對齊罐子的兩邊並測量角度,畫出輔助線。
❸以兩條輔助線為基準,畫出中線。

● 畫出橢圓形與深度

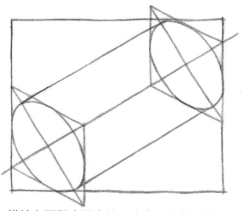

描繪上面與底面之前,先畫一個菱形的四邊形,並拉出對角線。然後畫出一個切過四個邊的橢圓形。

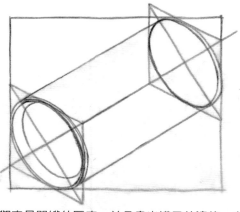

觀察易開罐的厚度,並且畫出罐子的邊緣。有拉環那一面凹陷較深,請仔細觀察後再畫出輔助線。

●畫出罐子的上面

上面的零件比較複雜。繪製輔助線的訣竅在於仔細捕捉拉環的厚度與
細微的陰影。

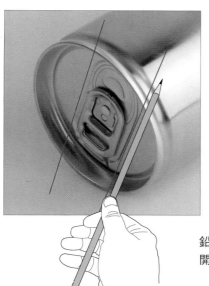

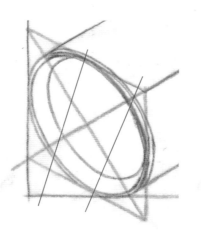

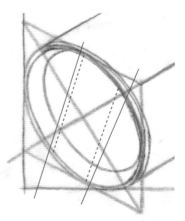

鉛筆對齊易開罐開口最外側,將傾斜的角度畫下來。金屬的拉環區塊在
開口的內側,與開口的角度有點不同。

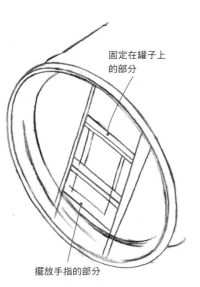

固定在罐子上
的部分

擺放手指的部分

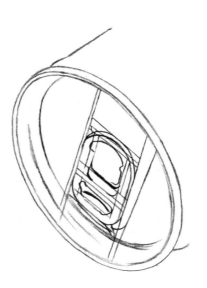

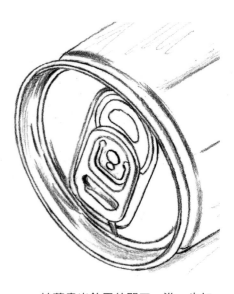

作畫時需要思考拉環的厚度,並且
以橫線將固定在罐子上區域及擺放
手指的區域分開來。由上而下依序
畫出線條的方式較容易掌握形狀。

仔細觀察形狀,勾勒出細節的地
方。以曲線描繪具有弧度的拉環
零件。

接著畫出飲用的開口,進一步加
強線條細節與厚度,草稿完成。

● 觀察明度

金屬的陰影亮暗面看起來十分清楚，所以陰影較暗的部分要加深。亮部則留白不上色，最深的地方採用 10 號深度。

8～10 號深度

● 加上陰影

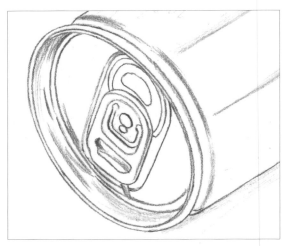

1 草稿。用軟橡皮將線條擦淡，將線條畫成「面」。

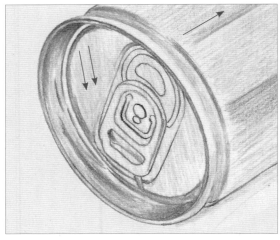

2 在整體畫上粗略的鉛筆線條，將鐵罐的顏色表現出來。以一致的線條方向描繪同一個面，就能表現出堅硬的材質感。

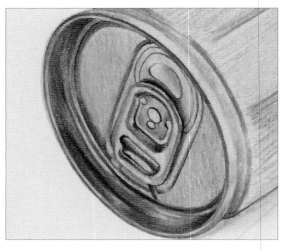

3 仔細觀察細節，亮部留白不上色，深色的地方則加深色階。

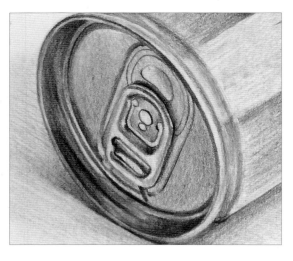

4 畫出地上的影子，修飾陰影。用軟橡皮擦掉鉛筆線，畫出高光。

完成 修飾陰影，大功告成。

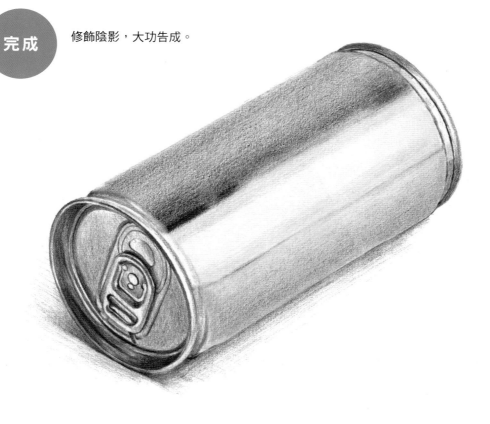

照 片 請參考照片，以同樣的方式
練習素描。

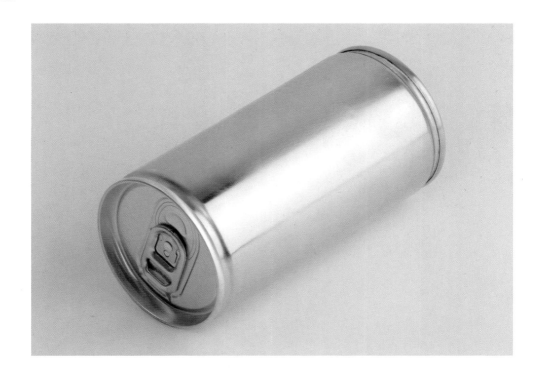

基本形狀 3　圓錐

1　畫出形狀

●畫出整體形狀

圓錐有一部分的畫法與圓柱體相同。先畫出一個涵蓋整體的四邊形。以短邊的長度為準，量出長邊是短邊的幾倍。

圓柱體的應用題型。作畫時，請參考中線並畫出左右對稱的形狀。

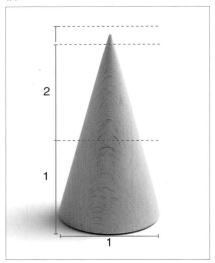

①畫好中線後，②在外側畫一個長方形。

●畫出下面的橢圓形

開始畫下面的橢圓形之前，先畫一個長方形，並且加上對角線。接著以對角線為中心，畫出一個切過四個邊的橢圓形。

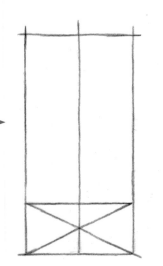

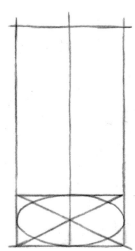

● 畫出斜線

從中線開始量出傾斜的角度。然後畫出兩條連接橢圓形
邊緣的斜線。

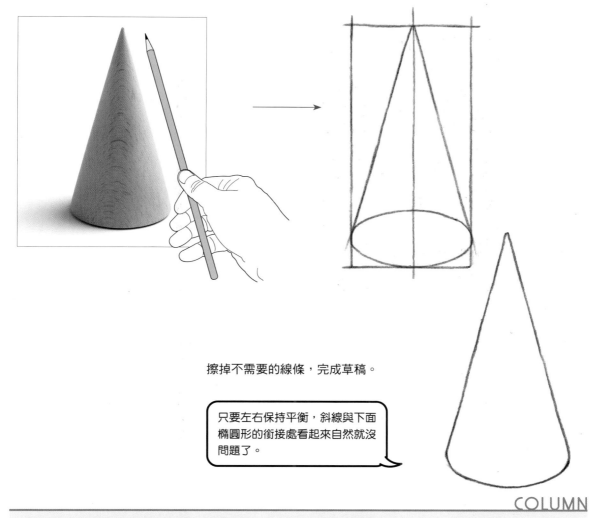

擦掉不需要的線條，完成草稿。

> 只要左右保持平衡，斜線與下面
> 橢圓形的銜接處看起來自然就沒
> 問題了。

COLUMN

上面為非封閉型的圓柱體、圓錐體

 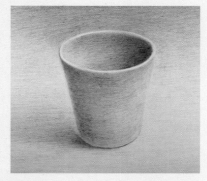

很多杯子的形狀是圓柱體或倒放的圓錐體，請練習畫看看各式各樣的形狀。由於杯子的
上面並未封閉，所以裡面的陰影也要仔細描繪才行。

2 畫出陰影

●觀察明度

光源來自右側，陰影落在左側。作畫時要記得將曲面的感覺表現出來。木頭的明度採用「3」號色階，以疊加的方式由右而左慢慢加暗。鉛筆的移動方向為由上而下。

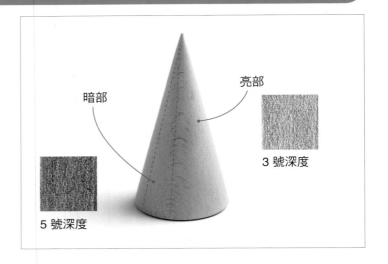

暗部

亮部

3 號深度

5 號深度

●加上陰影

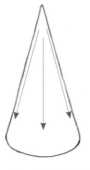

1 鉛筆拿遠一點，運筆的施力要輕柔，輕輕地畫上深淺色階。箭頭代表鉛筆的移動方向。

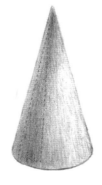

2 完成大致的顏色。在暗部抓出三角形的區塊，並且加深色階。稍微提亮左側邊緣的反光處。

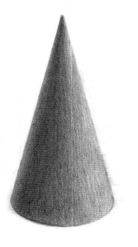

3 提起鉛筆並在頂端的部分疊色，但記得施力不要太重。為了呈現立體感，作畫時請一邊觀察整體，一邊調整深淺度。

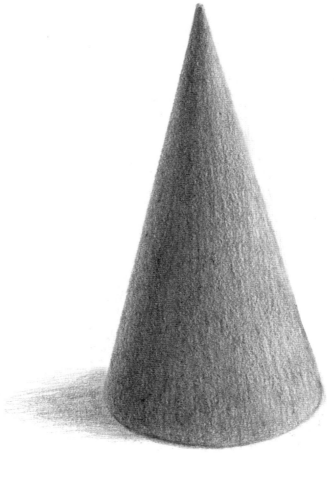

完成

參考右側的光源並加上陰影,大功
告成。請用鉛筆線在深色的地方仔
細疊色。

照 片

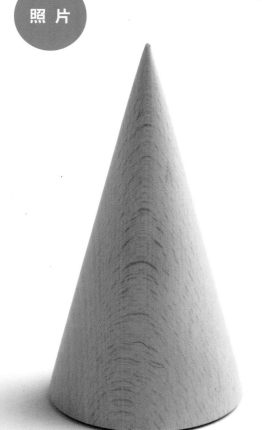

請參考照片,以同樣的方式
練習素描。

基本形狀 3　派對拉炮

1　畫出形狀

●測量整體尺寸

不要將每個拉炮看成單獨的物體，而是當作一個整體，並且畫出涵蓋整體的一個長方形。縱向的邊長看起來比較短。以縱向邊長為基準，量出橫向邊長的長度。

雖然畫面中有 3 個主題物，但一樣要先畫出一個可以容納所有物體的長方形。

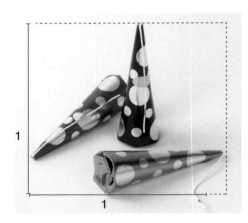

直邊對橫邊約為 1 比 1.1 的橫向長方形。

為了在經過長方形外框的 4 個點上做記號，需要量出每個頂點之間的角度，並且畫出輔助線。

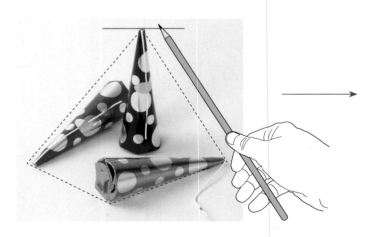

中間是一個歪斜的四邊形。四邊形包圍了所有的拉炮。

●畫出每一個派對拉炮

用鉛筆對齊拉炮,從尖端開始往下對齊中央,
在每一個拉炮的中間畫上輔助線。

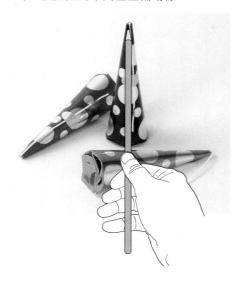

畫圓錐體下面的橢圓形之前,先將
四邊形的輔助線畫出來。想像圓錐
體被裝在一個盒子裡,就能更輕鬆
地畫出四邊形。

依照拉炮的弧度畫出有大有小的圓
形圖案,並加上繩子的輔助線,大
致的草稿就完成了。

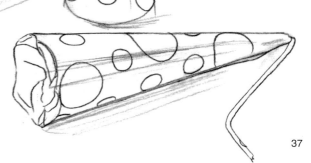

曲面上的圓形圖案並不好畫,請參
考照片,練習畫出自然的圖案吧。

●觀察明度

派對拉炮有紫色、粉色和橘色
3 種顏色。我們可以透過改變
色階的深淺，向看畫的人傳達
「多種顏色」的感覺。

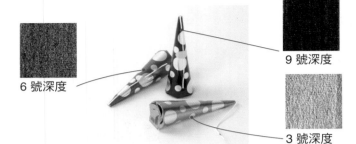

6 號深度

9 號深度

3 號深度

●加上陰影

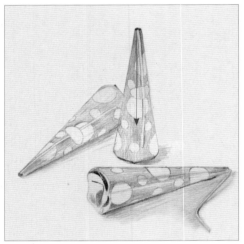

1 在圓形圖案以外的所有地方畫上淡淡
一層顏色。運筆方向和上一課相同，
從尖端開始畫到末端。

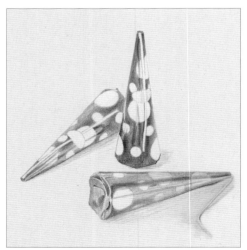

2 慢慢加深色階，將不同的顏色表現出
來。仔細觀察圖案，畫出反光的部
分。

●特寫

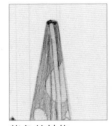 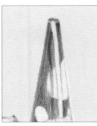 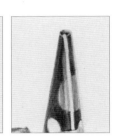

紫色的拉炮。
請以 9 號深度為準，充分地疊加鉛筆線。

粉色的拉炮。
深度大約設定為 6〜7 號，逐步疊加鉛筆線。

橘色的拉炮。
底部裝訂處因為包裝紙交疊而產生了陰影，請仔細地添加
陰影。

完成

帶有銀色金屬感的圖案
上有倒影,畫出倒影才
能呈現真實感。

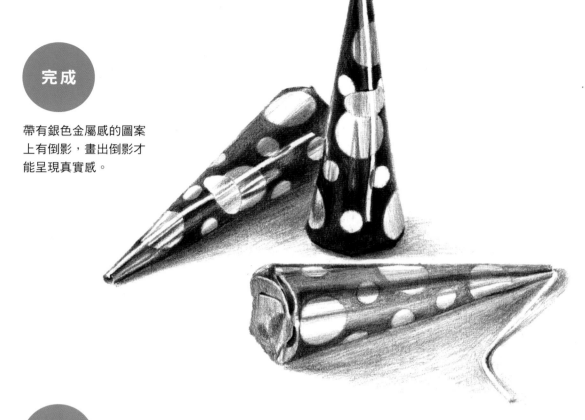

照 片

請參考照片,以同樣的方式
練習素描。

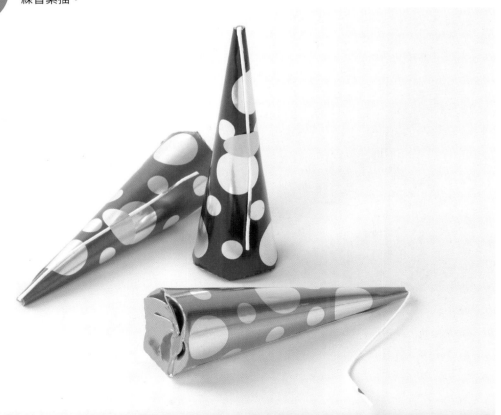

基本形狀 4 球體

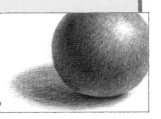

1 畫出形狀

從正方形開始畫。加上陰影就能讓平面的○變成一顆立體的球喔。

●畫一個容納整個球體的正方形

畫出一個可以剛好容納整顆球的正方形。因為球體的長寬比例是一樣的,所以不需要測量比例,直接畫一個正方形就行了。

另外還要加上縱向和橫向的中線。

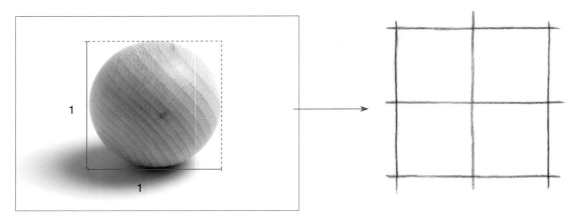

①畫出 2 條直線。
②畫出 3 條橫線。
③畫出中線。

鉛筆對準剛好 45 度的地方,維持這個角度並將筆移到畫紙上。在角落畫上切過球體的斜線。

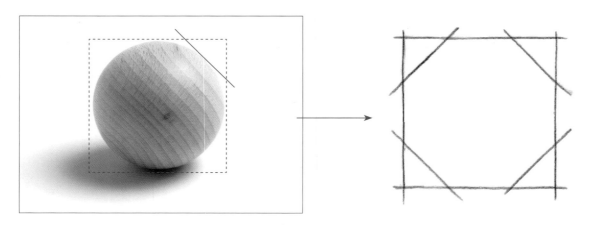

●畫出圓形

沿著斜斜的輔助線將線條連成一個圓形就能畫出球體的輪廓。不要一口氣畫完,而是在動筆時同時確認形狀是否沒問題。確認形狀時,不能只著眼於其中一部分,而是一邊觀察整體形狀一邊運筆,這麼做比較容易取得平衡。

擦掉輔助線,完成草稿。

COLUMN

影子的形狀差異

光

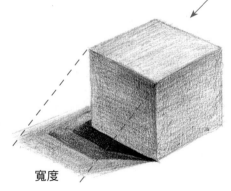

寬度

光

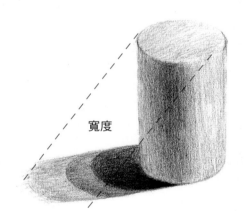

寬度

光

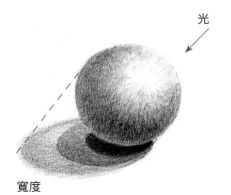

寬度

基本上,影子落在地面上的位置都是由光的方向決定的,影子的大小則是由物體的寬度決定。此外,光源愈靠近主題物,影子愈暗;離得愈遠,顏色愈淡。

將影子的深度想成 3 個階段,畫起來會比較容易。此外,由前到後,愈裡面的色階愈淡,這個手法也能表現影子本身的深度。

● 觀察明度

確實將高光（最亮的地方）表現出來很重要。運筆方向也要朝高光的地方移動。最亮的地方留白不上色，暗部則疊加畫出 6～7 號的深度。

6 號深度

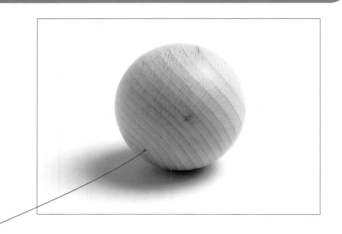

● 加上陰影

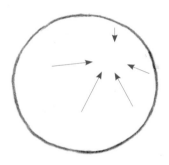

1 高光位在右上方，影子則落在左邊。鉛筆朝右上方移動。

2 畫出大致的陰影。高光留白不上色，慢慢加暗紅色虛線包圍的區塊。

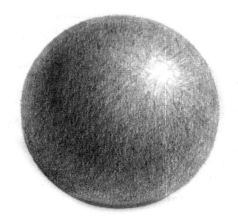

3 疊加細小的線條，畫出更清楚的陰影。

完成

最後可以用軟橡皮將亮部壓淡。
然後加上陰影以表現立體感。

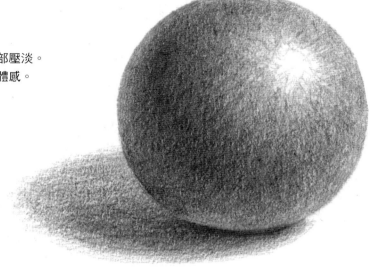

照 片

請參考照片，以同樣的方式
練習素描。

基本形狀 4　燈泡

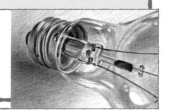

1　畫出形狀

雖然很難看出來,但其實將球體和柱體組合起來就能畫出燈泡。

●測量整體尺寸

以燈泡玻璃的直徑為測量基準。用鉛筆對齊,量出電極區域的長度超過直徑多少。

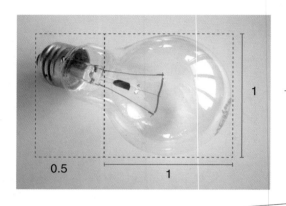

0.5　　　1　　　1

畫出一個橫向的長方形,並且加上燈泡的中線。

●畫出燈帽與燈泡玻璃的輔助線

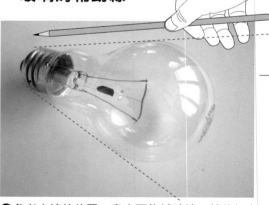
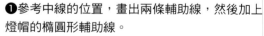

❶參考中線的位置,畫出兩條輔助線,然後加上燈帽的橢圓形輔助線。

❷鉛筆對齊燈帽的邊角及燈泡玻璃最外側,畫出兩條輔助線。

❸在「八」字型的輔助線之間,切齊長方形的外框,畫出一個圓形。

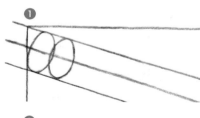

❶

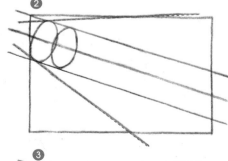

❷

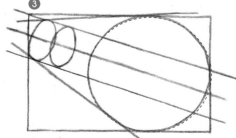

❸

●描繪細節

用曲線將圓形與燈帽的輔助線連起來。

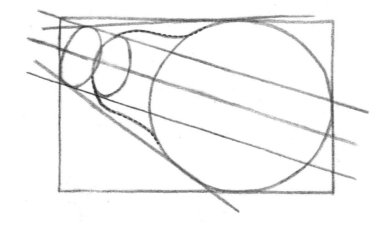

確認燈泡內部的燈絲位置並將燈絲畫出來。這樣零件的位置就大致上定下來了。

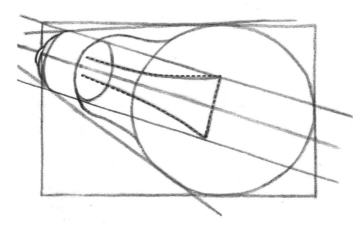

仔細勾勒燈泡上的反光、燈絲的細節等部分,草稿完成。

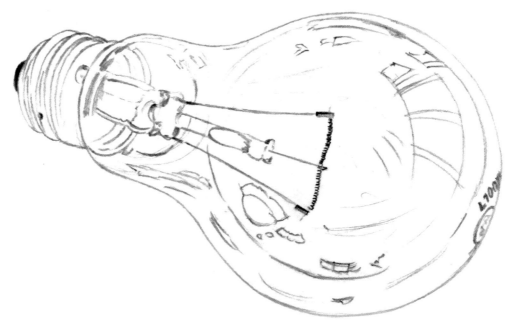

●觀察明度

繪製透明的素描主題時,也要畫出背景。不要過於在意透明感,請用心觀察燈泡和背景顏色有哪些不同。

燈泡玻璃

1～2 號深度

●加上陰影

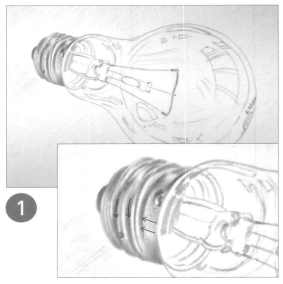

1 燈帽的部分是圓柱體的應用題型。燈帽與玻璃的銜接處請以直線方向運筆。螺絲的部分則沿著曲面,橫向畫出有凹有凸的感覺。為了突顯明亮的部分,請留白不要上色。

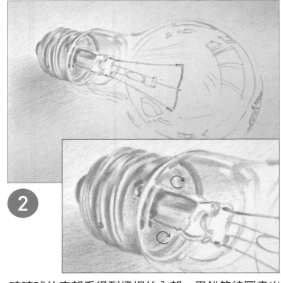

2 玻璃球的底部看得到燈帽的內部。用鉛筆繞圈畫出小小的圓,就能表現出不同於金屬或玻璃的質感。零件的陰影雖是小細節,但也要表現出來。燈泡下方的影子也要加深色階。

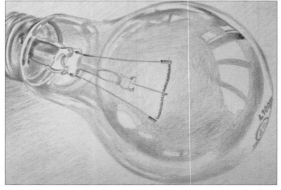

3 畫出玻璃的部分。鉛筆拿遠一點,手指和手腕的施力要比平常更輕,以非常輕的力道沿著曲面疊加淡色的線條,呈現出玻璃的薄透感。

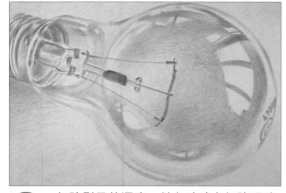

4 加強影子的深度,並在玻璃上加強明暗差異,使玻璃中的倒影看起來更清楚。

完成

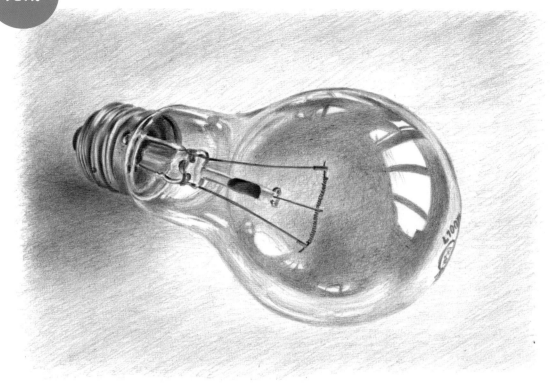

將燈絲的銅線加深,用軟橡皮修飾玻璃上的亮部,素描完成。

照 片

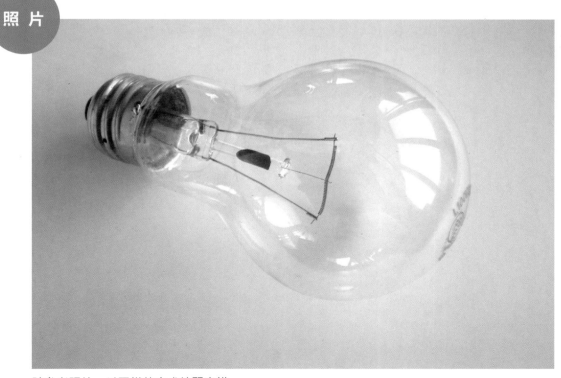

請參考照片,以同樣的方式練習素描。

基本形狀的應用練習

訂書機

● 觀察

描繪這種看似複雜的形狀時，訣竅是先畫出一個涵蓋整體的四邊形。先確定好整體再進行細節作畫。

● 畫出形狀

❶以直邊（短邊）為測量基準，量出整體的比例並畫出一個長方形。

❷用鉛筆測量傾斜角度，畫出不超出長方形外框的輔助線。輔助線的形狀看起來像一個橫放的梯形。

❸仔細地觀察，描繪訂書機的細節。

圓柱體的罐子

● 觀察

這是一個扁平的圓柱體罐子。蓋子斜
放，而罐子本體的上面與下面以及蓋子
的上面與邊緣，各自互相平行。

● 畫出形狀

❶以直邊（短邊）為準，測量罐子本體與蓋子的整體比例，
畫出一個涵蓋整體的長方形。比例大約是 1 比 2。
❷在罐子的上面與下面分別畫一個橢圓形。蓋子被斜放著，
所以中線也是斜的，但作畫順序不變。

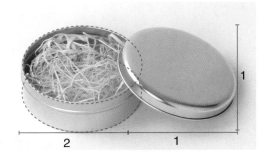

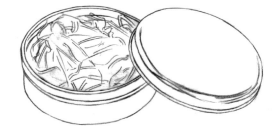

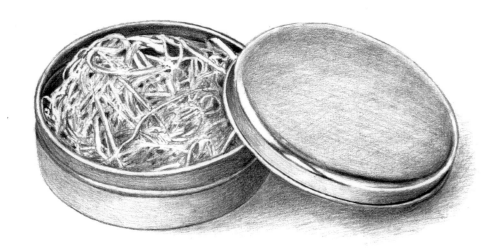

雞尾酒杯

● 觀察

圓錐形的玻璃杯。形狀很簡單,所以只要確實測量比例,
要抓出整體形狀並不難。記得將玻璃的質感表現出來喔。

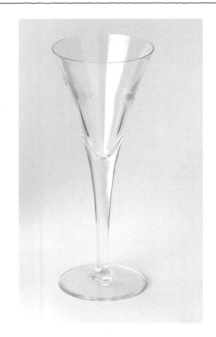

● 畫出形狀

❶用鉛筆測量並比對杯口與杯底的寬度,杯口比較寬一
點,因此以杯口的寬度作為基準。縱向長度大約為測量基
準的 2.6 倍,整體是一個直向的長方形。
❷拉出一條中線。
❸在上面與下面畫出橢圓形。
❹從上面橢圓形的邊緣開始,朝底面的中心點拉出一條直
線,接著將左右兩邊的曲線畫出來。

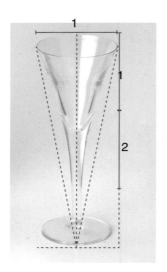

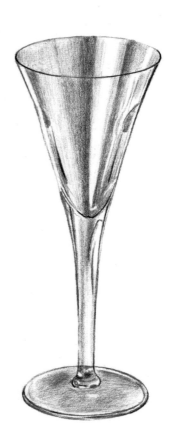

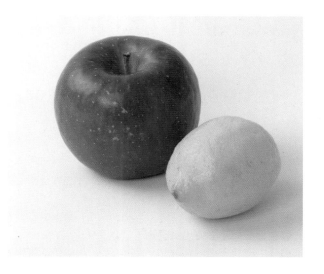

蘋果與檸檬

● 觀察
蘋果與檸檬的組合。兩種水果的形狀都很簡
單,運用不同的陰影畫法,表現物體的質感與
立體感。

● 畫出形狀
❶整體外框的縱向邊長是短邊。以縱向短邊為測
量標準,畫出一個可以容納整體的長方形。
❷畫出蘋果與檸檬各自的輔助線。如果覺得很難
掌握形狀,可將中線畫出來。
❸運用球體的畫法,在輔助線的角落拉出斜線並
調整圓形。

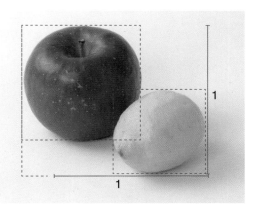

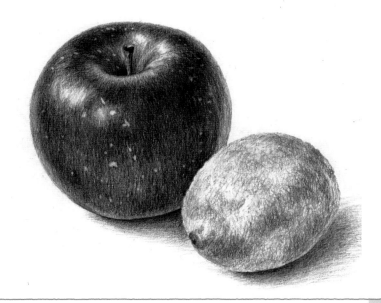

参考作品

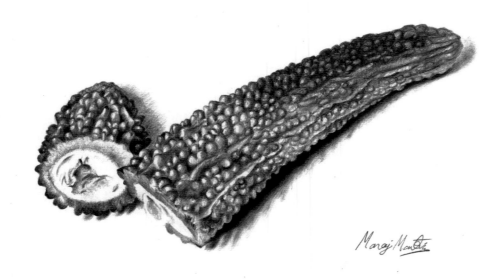

如何畫出形形色色的形狀、素材、生物

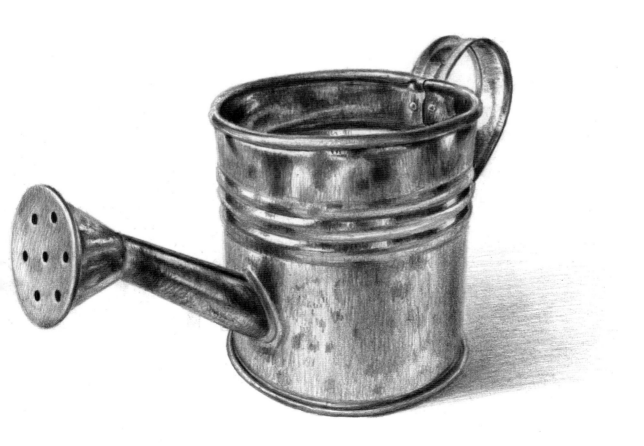

葉子

1 畫出形狀

細小的葉脈紋路也不能放過,請盡
量畫出來。葉片的光澤則以較深的
色階來表現。

● 測量整體尺寸

撇除葉梗的部分,想像葉子剛好在一個長方形裡面。
然後以短邊為準,量出長邊的長度。

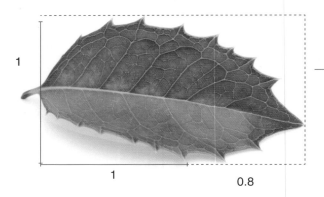

1

1 0.8

量好整體比例後,在紙上畫出一個長方形,
並且畫出中間的葉脈。

● 畫出輔助線

用鉛筆切齊葉子的周圍,在紙上畫出邊緣的角度。為
了將突起的地方連接起來,需要測量好幾個地方。

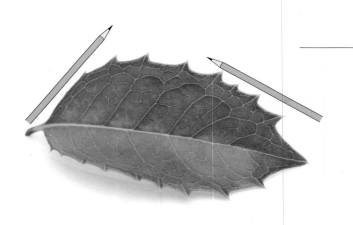

畫出大致的線條。

修改成流暢的線條,擦掉不需要的線
條。

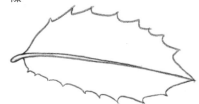

畫出周圍刺刺的突起。

用軟橡皮擦拭輔助線，同時觀察葉脈的樣子並繪製草稿。先用黑線標記葉脈的位置，之後才能將白色葉脈的陰影畫出來。

草稿完成。

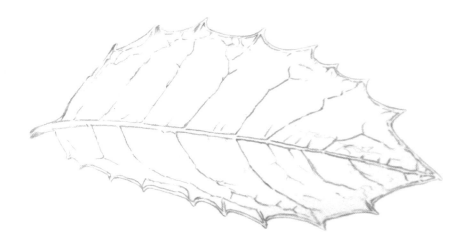

2 畫出陰影

●整體加上陰影

仔細觀察葉子身上的綠色，在整體畫上一層淡淡的陰影。中間的葉脈與葉子的邊緣比較明亮，因此要畫淺一點。

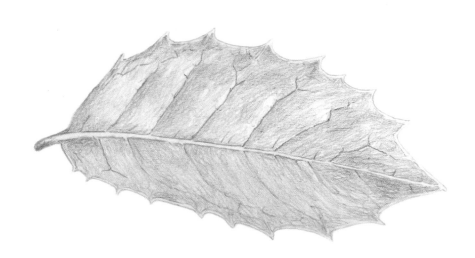

●刻畫葉片的表面

進一步刻畫上半部的葉片。將軟橡
皮搓成像鉛筆一樣細的形狀（參考
P11），將白色的葉脈突顯出來。

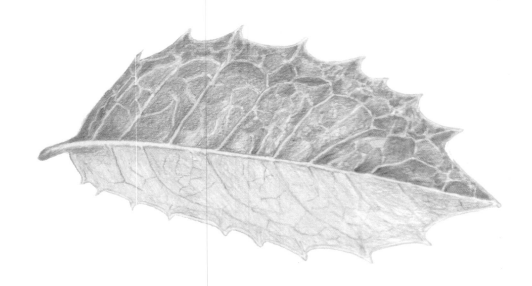

以同樣的方式刻畫下半部，
並且加上白色的葉脈。

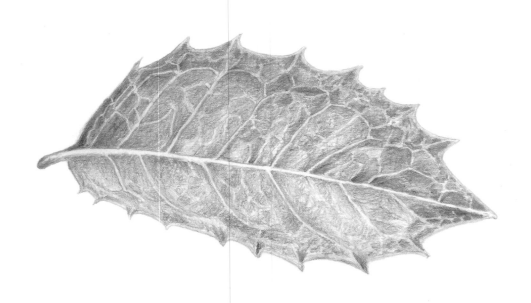

將葉片加黑，直到葉脈浮現
出白色。影子也要畫出來。

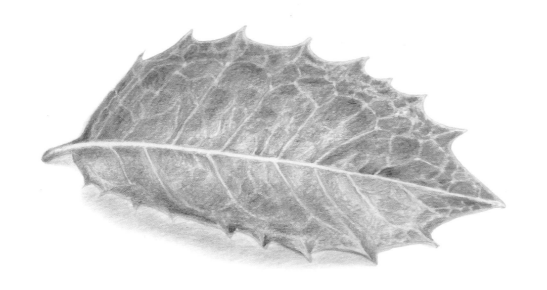

完成

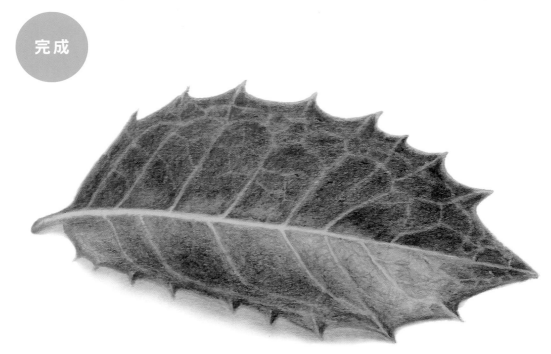

鉛筆拿遠一點，在整體畫上
淡淡一層，使顯眼的白色葉
脈變成淺灰色，素描完成。

馬口鐵澆水壺

1 畫出形狀

描繪金屬的技巧在於仔細觀察照片或實體物,將映在表面上的陰影或高光畫出來。

● 測量整體尺寸

澆水壺的形狀畫法,需要應用第 1 章圓柱體的素描技巧。先量出裝水本體的尺寸。以短邊為基準,量出長邊的高度。

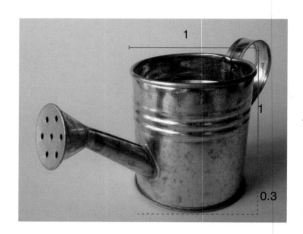

約 1 比 1.3 的直向長方形。

● 畫出本體的形狀

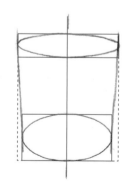

在長方形外框的中間畫一條中線。然後在上面與底面畫出橢圓形。由於底面低於視線高度,需加長橢圓形的高度。

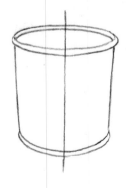

邊緣的金屬往外折,所以邊緣的橢圓形要畫在第一個橢圓形的外圈。

在管狀澆花嘴的銜接處,畫出橢圓形的輔助線。

●畫出澆花嘴

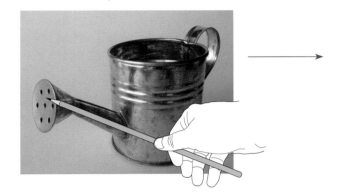

用鉛筆測量出管狀區塊的角度與長度。

以事先畫好的橢圓形為中心,將測量好的角度畫成輔助線。變細的地方也畫一個橢圓形。

將連接兩個橢圓形的線條畫出來。

畫出前端的三角形零件。畫一個大橢圓形,並與小橢圓形相連。

●畫出把手與出水孔

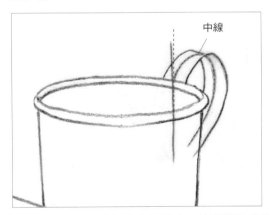

在銜接把手的地方標上中心記號,並且將把手的中線畫出來。沿著中線將把手的寬度(厚度)畫出來。

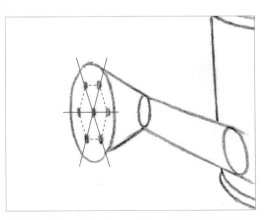

畫出出水孔。先決定中心點,然後依照圖中示範畫出通過中心點的輔助線,將橢圓形分成六等分,先做好位置的標記,就能畫出整齊的圓孔。

CHAPTER **2** 如何畫出形形色色的形狀、素材、生物

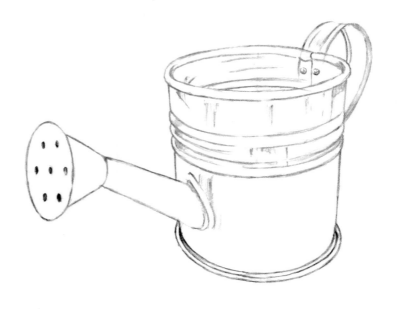

草稿完成。

●整體上色

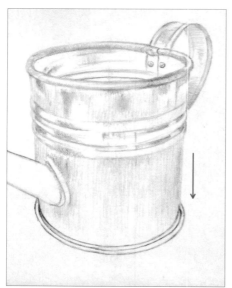

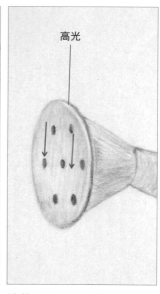

高光

用軟橡皮輕壓拍打輪廓線,並且輕輕地畫上淡淡的陰影。本體的陰影以長長的直線來表現,周圍有凹有凸的部分則以短小的線條來畫陰影,並且留意立體感的呈現。

管子的運筆方向呈弧狀,三角形的澆花口採用斜線。

澆花口的正面保留高光不上色,並採用直向運筆。

●添加材質感

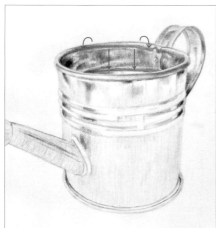

本體邊緣要畫出圓弧感，內側的面則以直線運筆。仔細觀察凹凸變化，深色的地方要確實加深。加強陰影就能逐漸表現出金屬的質感。

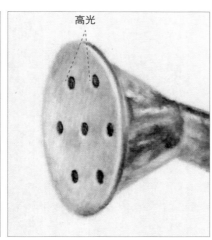

高光

在管子與三角形的部分加強細節，並以軟橡皮表現出高光。在每個出水孔的單一側，用軟橡皮製造出很小的高光。

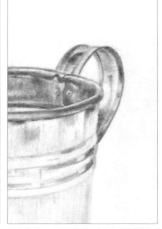

刻畫把手與內側的細節並加以修飾。加強本體周圍凸起處的陰影。

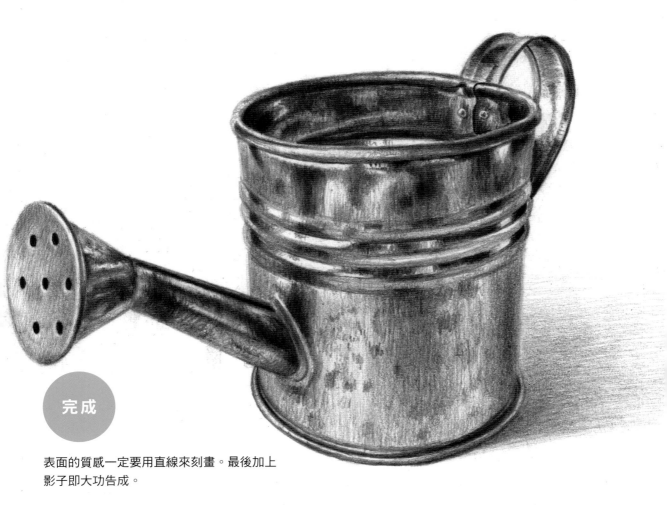

完成

表面的質感一定要用直線來刻畫。最後加上影子即大功告成。

LESSON 11 胡椒研磨罐

1 畫出形狀

● 測量整體尺寸

測量比例。進行測量時請務必以短邊為基準。高度的測量結果約為短邊的 3 倍。

以疊加的橢圓形畫出罐子的形狀。然後再畫出整體陰影,添加木頭紋路。

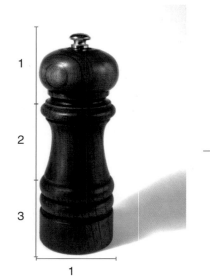

將測量結果畫在紙上。

先畫出一條直向的中線並在左右兩側畫出代表寬度的 2 條直線。

然後依照比例,將直線往上下兩邊加長 3 倍。在直線之間加上橫線,切割成三等分。

● 畫出下段

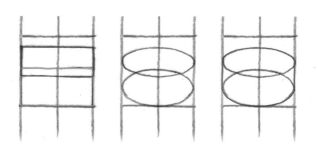

先畫最底層。畫出底面與上面(最下方的凹陷處)的輔助線。只要將包圍橢圓形的四邊形當作輔助線就能畫出一個圓柱體。

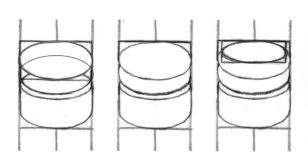

最底層有 2 個凸出來的裝飾造型。為了畫出凹陷處的位置,需要畫出 3 個橢圓形。最上面的橢圓形在內圈,所以要畫小一點。

62

●畫出中段

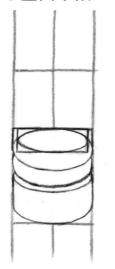

記得用直線將上下兩個橢圓形連起來。

畫出中間層。在最後畫的一小圈橢圓形上方,畫出一個圓柱體。

注意是否左右對稱,畫出一個凹陷的圓柱體。

●畫出上段

上層的底部有一個很大的凸起,而且它的上下方都有細小的凹凸形狀。

與圓柱間隔一點距離,畫出一大一小的橢圓形,表現出大幅突出的感覺。擦掉不需要的部分,修飾一下上層與下方圓柱體的銜接處。

將上下方的橢圓形連起來,並且畫出側邊的剪影。

以連續的橢圓形畫出形狀。用直線連接上下方的橢圓形,兩側的線條則要畫成左右對稱的凹凸曲線,同時留意是否保持平衡。

●畫出上段的球體

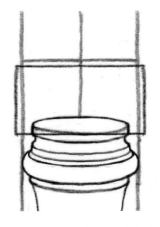

在最後一個橢圓形的上方畫出一個大長方形,並且在
裡面畫一個球體。

先畫一個四邊形,再畫出上
方的螺絲。

●畫出螺絲

螺絲也採用疊加橢圓形的方式作畫。

①畫出 4 層長方形。

②在第 4 個長方形裡,
畫一個圓柱體。

③在第 3 個長方形裡,
畫出往內凹的弧度。

④在第 2 個長方形裡,
畫一個圓柱體。

⑤在最上面的長方形裡,
畫出圓頂形的頂端。

⑥畫出頂端的弧線與
刻紋。

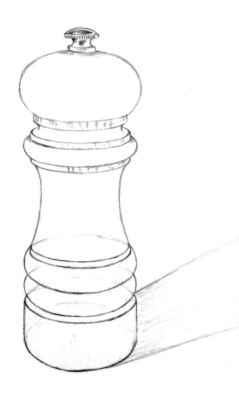

加上影子,草稿完成。

2 畫出陰影

● 在上方上色

從上層的球體開始上色。保留高光處不上色,沿著表面運筆並畫出圓弧線。

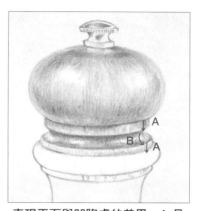

表現平面與凹陷處的差異。A 是平面,用縱向的直線上色;B 則要沿著凹槽的弧度,以曲線上色。

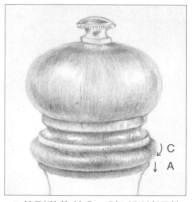

C 的形狀往外凸,請以弧線運筆並留下高光。下方則是平面,以垂直方向運筆。

● 在中段、下段上色

依照箭頭的方向運筆,正中間稍微提亮。中間的色階比兩側還深一點。

畫環狀的地方時,請一邊保留高光一邊上色。正面要畫暗一點。

在最底層的部分以垂直方向作畫。邊緣要保留清楚的高光。

● 螺絲上色

為了呈現金屬製螺絲清晰的深淺對比,深色的地方畫更深,高光則留白不上色,或是用軟橡皮擦出高光。鉛筆握直一點,將深色的區塊確實畫出來,就能表現出金屬的質感。

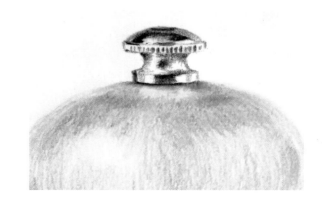

● 畫出木紋

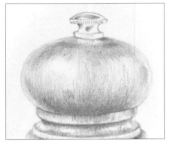

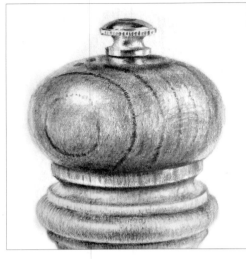

勾勒上方的球體。仔細地刻畫陰影，直到看得到清楚的高光為止，並且加上木紋。畫木紋時請將鉛筆握斜一點，仔細地畫出流暢的木紋，慢慢疊加短小的筆觸。

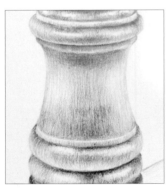

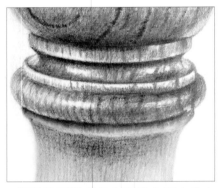

環狀造型的部分也要畫上細小的木紋。木紋上的高光留到後面再處理，用軟橡皮點壓高光處，將顏色稍微拍淡。

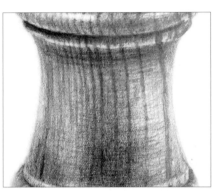

罐子中間的部分，木紋看起來很細長。作畫時很容易畫成一條直線，但這裡應該用橫向筆觸運筆，仔細地刻畫木紋。

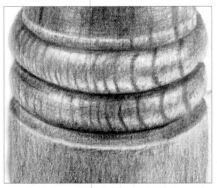

作畫重點在於確實讓兩層環狀造型的木紋看起來連在一起。請沿著物體的形狀畫出木紋的曲線。

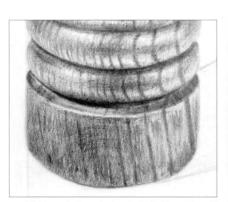

凹槽的地方也要仔細畫出木紋，並且將紋路延伸至最底層。

完成

畫上影子，完成素描。

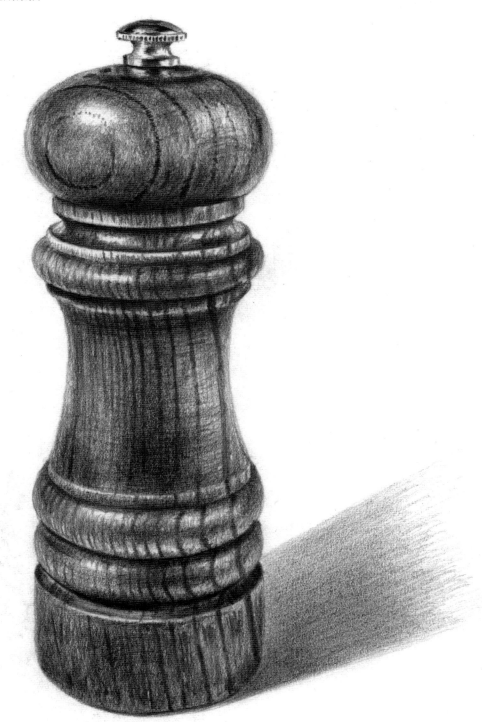

瓶子、葡萄、盒子的靜物組合

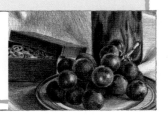

1 畫出形狀

描繪靜物組合素描時,先大致抓出整體的形狀,再加入標示各個主題物的輔助線。

● 測量整體尺寸

①先思考靜物組合的整體尺寸。以短邊為測量基準量出高度的比例。
②接著在盤子、盒子、瓶子、盤外葡萄與長方形外框的接觸點上,用鉛筆對齊並量出將靜物組合包圍的直線角度。

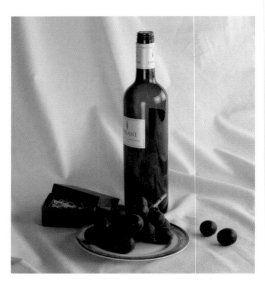

①畫出一個容納所有靜物的長方形。
②畫出包圍整體的直線外框。

● 畫出形狀

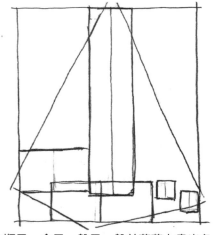

在瓶子、盒子、盤子、盤外葡萄上畫出各自的中線與輔助線。

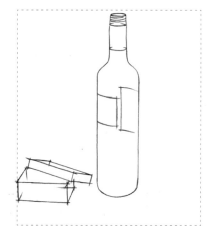

從裡面的盒子與瓶子開始作畫。繪製瓶子的肩膀時,觀察肩膀與中線的距離,畫出左右對稱的弧度。另外也要留意盒蓋的傾斜角度。

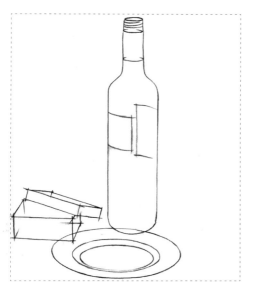

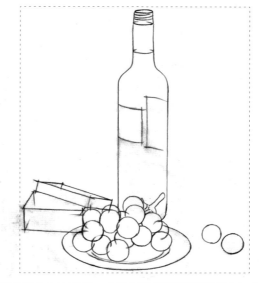

畫出前方的盤子。盤子中間是具有深度的凹陷處，請依照下圖的畫法，畫出愈來愈靠前的橢圓形，將盤子的深度表現出來。

畫出盤子上的葡萄。大致捕捉葡萄整體的外框，以球體的素描技法畫出小顆的葡萄。

接著畫出外面的葡萄、布料的皺褶、盒中的皺褶，完成草稿。

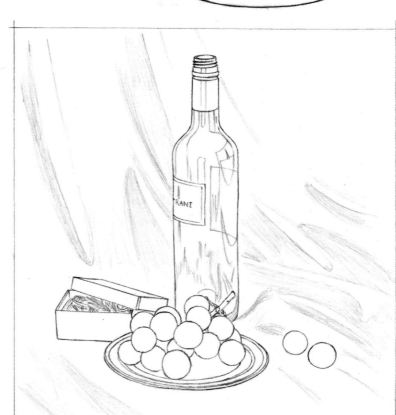

2 畫出陰影

●整體上色

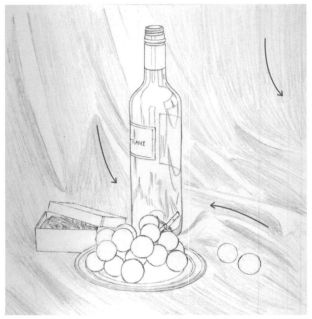

依照箭頭方向畫出盒子與瓶子的陰影。

第 1 章基本形狀中所介紹的球體畫法，可應用於葡萄的繪畫中。作畫時請將鉛筆朝向高光處移動。

從背景的布料開始上色。鉛筆拿遠一點，依照箭頭方向運筆，在布料上畫出淡淡的陰影。

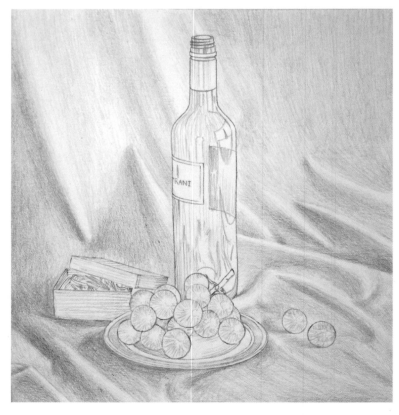

再次觀察背景。為襯托出布料的亮部，請採用中間色階。這樣就完成了整體大致上的深淺分配。

●畫出盒子

進一步刻畫盒子的細節。稻草上的亮部留白,並且畫上陰影以呈現出深淺變化感。隨後再畫出落在稻草上的盒蓋陰影。

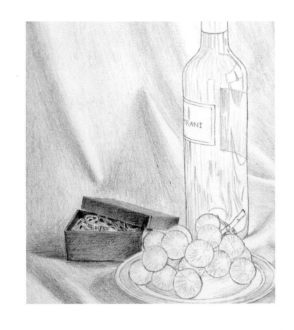

●畫出瓶子

白色的亮部及周圍的高光(包含顏色帶點灰的部分)請留白,並從上面開始畫出瓶子的中間色與深色部分。

加深標籤上的主要文字,畫出標籤的陰影以呈現立體感。瓶子下半部的倒影或反光也要畫出來。

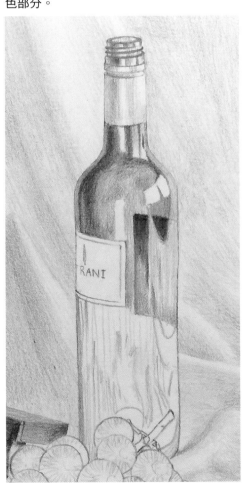

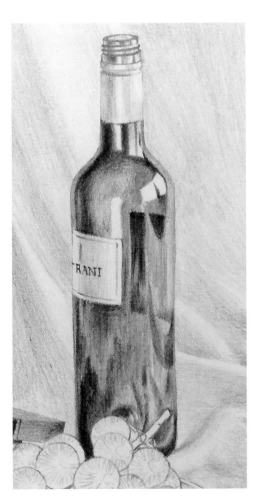

●畫出葡萄

進一步刻畫葡萄的細節表現出立體感。高光的部分留白不上色。

勾勒出盤子上的造型紋路,並且畫出葡萄在盤子上的陰影,以及盤子在布料上產生的陰影。

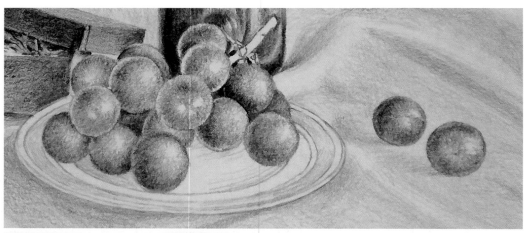

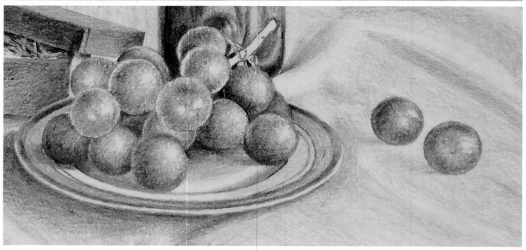

●修飾整體

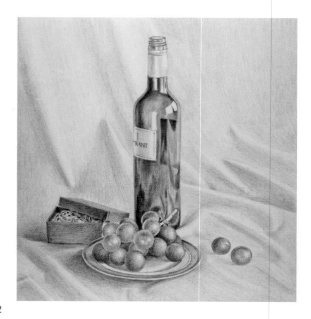

請將背景的陰影畫深一點。瓶身上的高光輪廓有些模糊,依照片中的樣子進行修飾。

加深葡萄的色階,並且加強左側葡萄的陰影細節。畫出葡萄的枝條呈現出立體感。畫出盤外葡萄的影子。

完成

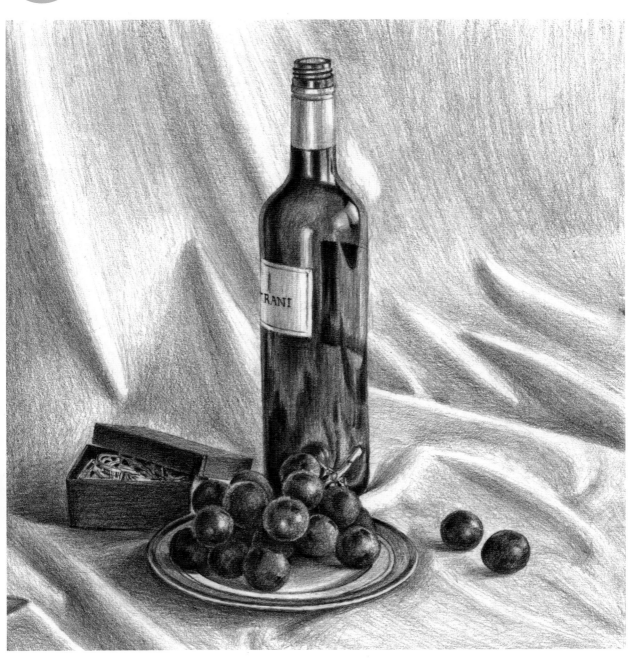

13 貓咪

1 畫出形狀

描繪動物時，邊留意骨骼與肌肉邊作畫是很重要的技巧。

● 劃分區塊

哺乳類動物可分成軀幹 3 個區塊，頭部 2 個區塊。
腿部則分成多處關節，並以線條連接各個關節點，
將腿部大致的形狀畫出來。

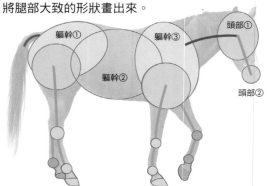

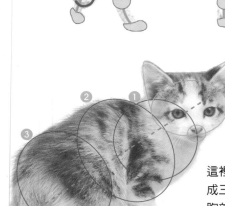

這裡的貓咪練習範例，也分成三大區塊：①連接前腳的胸部、②軀幹、③連接後腳的臀部。大致抓出區塊後，形狀畫起來會比較容易。

● 測量整體尺寸

以直向高度為測量基準，量出臀部到耳朵的全長。
比例約為 1 比 1.2。

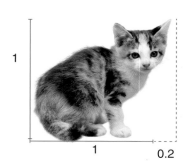

畫出一個橫向長方形，然後畫一條垂直的中線，
以及通過貓咪身體中央的斜線。

●畫出形狀

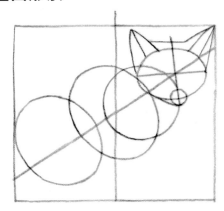
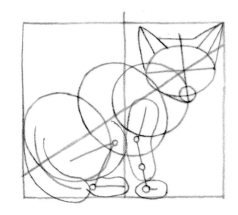

參考中線的位置,並以橢圓形作為頭部與身體的輔助線。另外也要在臉上畫出眼睛、鼻子、耳朵位置的輔助線。※動物的素描中,與其畫得仔細又精確,將觀察到的細節用心地表現出來,反而更能畫出栩栩如生的動物。

畫出手臂、腿部與尾巴的輔助線。只看照片很難判斷骨骼的位置,因此要用鉛筆對準照片,再將測量結果移到畫紙上,並將輔助線畫出來。

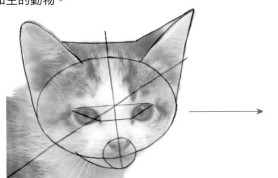
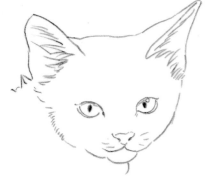

參考臉部輔助線的位置,畫出五官。

以橢圓形標示好身體區塊後,不要用一條一條的線條來畫身體,而是應該一邊畫出貓毛的感覺,一邊修飾輪廓線。身上花紋的畫法也採用一邊畫貓毛,一邊刻畫花紋細節的方式。眼睛與鼻子也要從此階段開始認真作畫。鬍鬚則用一條一條的線條來表現。

草稿完成。

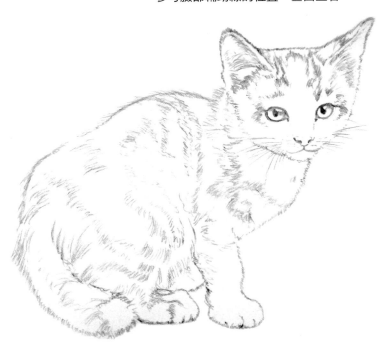

●毛髮上色

從貓的頭部開始,沿著毛髮的生長方向仔細刻畫。
臉部的毛比身體的毛還短,所以要以短小的筆觸輕輕地疊加線條。

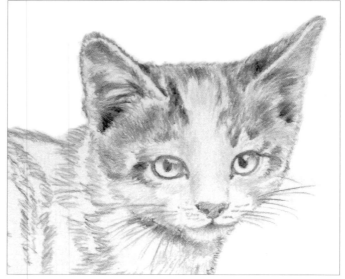

接下來畫身體的毛。沿著毛髮生長方向,用比臉部筆觸長的筆觸輕輕地刻畫。
請在有花紋的地方加強色階的強弱變化。

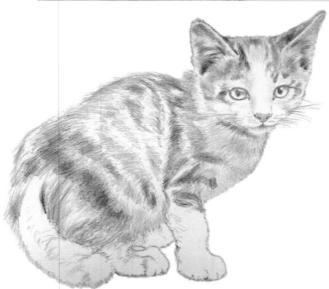

描繪腿部與尾巴的細節。尾巴的毛髮筆觸與身體的一樣,腿部則用比身體短的筆觸輕柔地疊色。

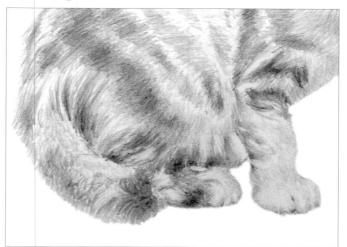

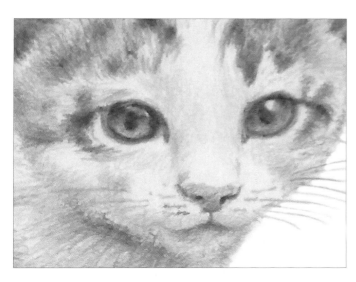

● 臉部上色

在臉上增加深淺度的變化感。保留高光
不上色，並在瞳孔以外的地方仔細地畫
圓，將眼睛的光澤與質感表現出來。

完成　再次仔細地描繪整體細節，用細長的軟
橡皮修飾白色毛髮與鬍鬚。

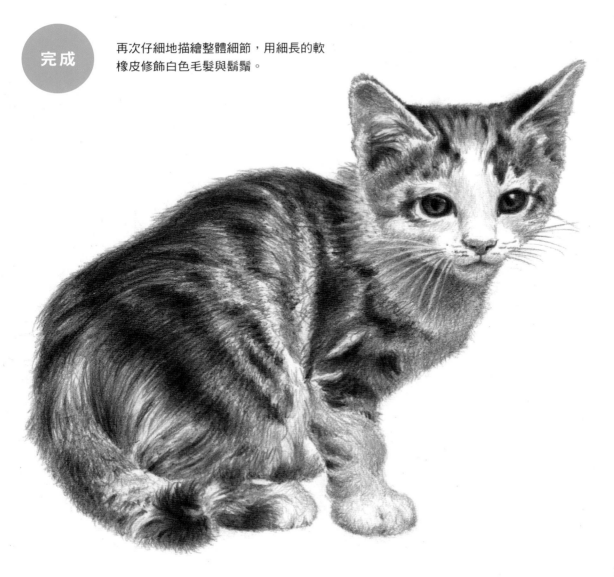

小鳥（綠繡眼）

1 畫出形狀

鉛筆拿遠一點，記得在上色時控制力道，就能表現出柔軟的羽毛。

● 劃分區塊

進行鳥類素描時，請將頭部與軀幹分別視為一個區塊，並畫出橢圓形輔助線。

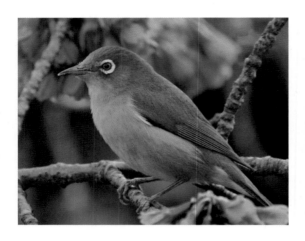
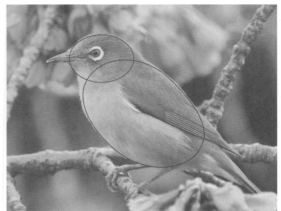

● 測量整體尺寸

以頭部大小為測量基準，依照箭頭方向測量出整體大小。

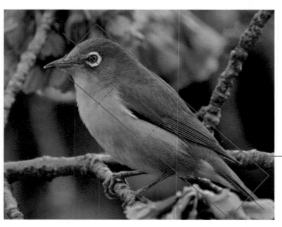
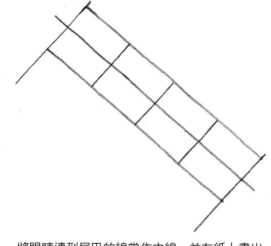

將眼睛連到尾巴的線當作中線，並在紙上畫出輔助線。

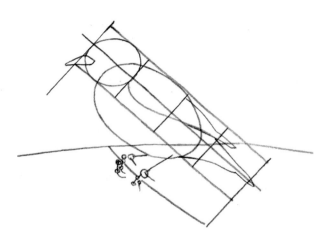

運用橢圓形與直線，畫出粗
略的草稿。

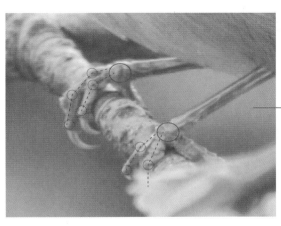

請將腿部關節的小細節畫出來。先在腿與腳的銜接
處畫出大圓，前端的關節則以小圓作為輔助線，然
後再用直線將圓連起來。只要畫出精確的腳就能加
強真實感。

用流暢的線條將事先
畫好的橢圓形輔助線
連接起來，畫出毛髮
或羽毛的樣子，並且
刻畫眼睛、鳥喙與樹
枝的細節。

草稿完成。

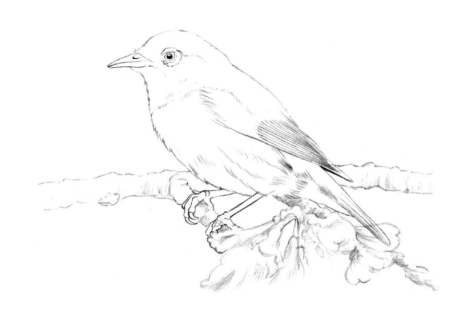

●畫出背景

在背景畫上淡淡的顏色，藉此突顯主體綠繡眼。在樹枝的下半部，用凹凸不平的筆觸描繪出陰影。

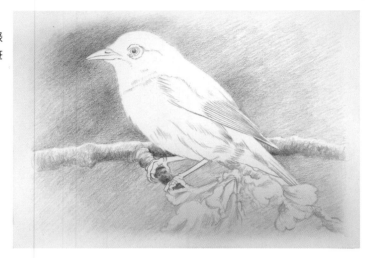

●畫出臉部與身體

描繪臉部毛髮時，請將鉛筆拿遠一點，降低力道並輕輕地疊加短小的線條。
眼睛或鳥喙需要進行很細緻的刻畫，因此需要將鉛筆削尖並仔細作畫。身體與背景之間的邊界盡量留白。

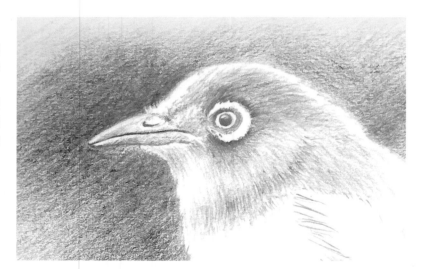

描繪全身的毛髮和羽毛。為了呈現出腹部柔軟的感覺，請以淺色的筆觸作畫。
背部則用硬實的筆觸，表現出不同於腹部的質感。羽毛重疊的部分，用削尖的鉛筆仔細地畫出線條，線條不要重疊。

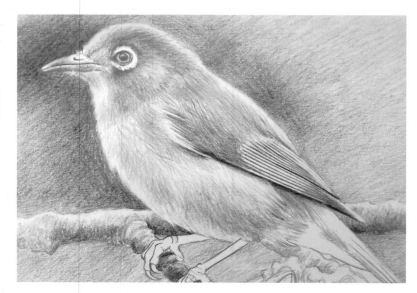

●畫出鳥腳

描繪出硬實的足關節。在高光處留白就能呈現硬實感。不要看漏了陰影的細節,請仔細地刻畫陰影。

完成　修飾整體的陰影,素描完成。

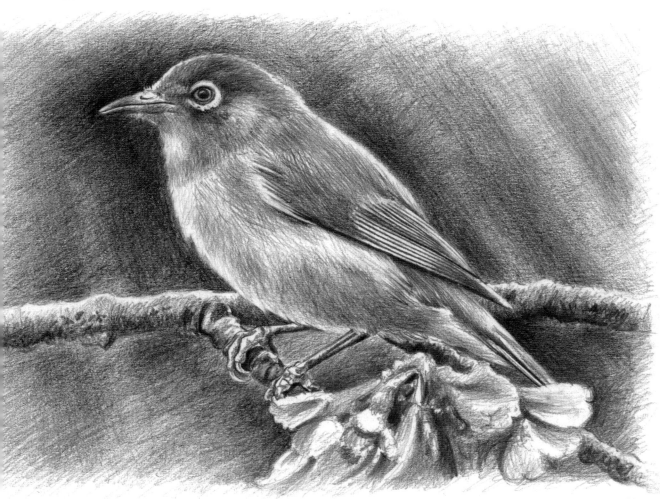

複雜的形狀

香蕉

●觀察

雖然香蕉呈現彎月的形狀，但一樣要先捕捉整體的尺寸。在角度改變的地方做記號，用直線將記號點連起來並畫出曲線。

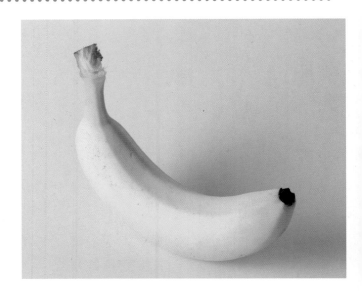

●畫出形狀

❶鉛筆對準香蕉外側，畫出整體大致的形狀。

❷將香蕉上具有弧度的地方想像成直線。用直線將角度改變的地方（黑線處）連起來。

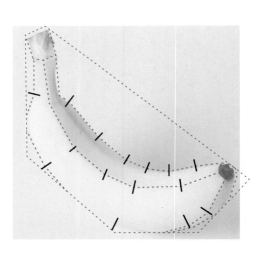

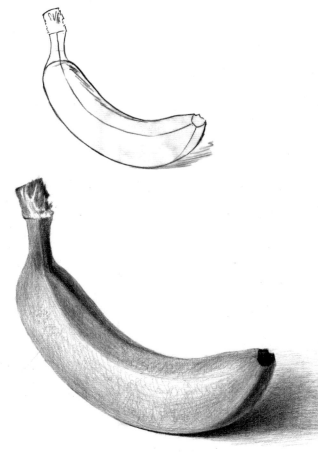

餐具

● 觀察

範例為 3 個形狀不同的主題物，
分別是刀子、叉子與湯匙。觀察餐
具的厚度並加上陰影就能表現出真
實感。

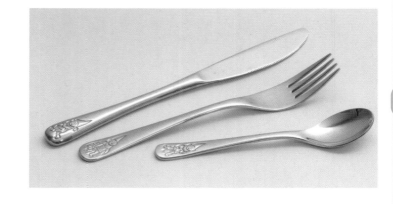

● 畫出形狀

雖然也可以使用以短邊為準的測量法，但這裡將介紹不一樣的方法。
❶鉛筆對齊刀子、叉子、湯匙，畫出大致形狀的輔助線（紅色虛線）。
❷刀子前端、叉子彎曲處、湯匙圓弧處都不容易作畫，請先用直線畫出輔助線，再仔細地臨摹出細節
（刀子為紅色虛線，叉子為黃色，湯匙為藍色）。
❸作畫時需依照每個餐具的輔助線，一邊留意金屬的厚度，一邊仔細觀察。

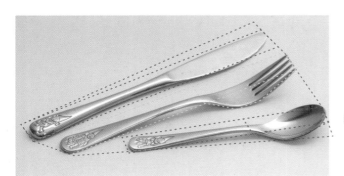

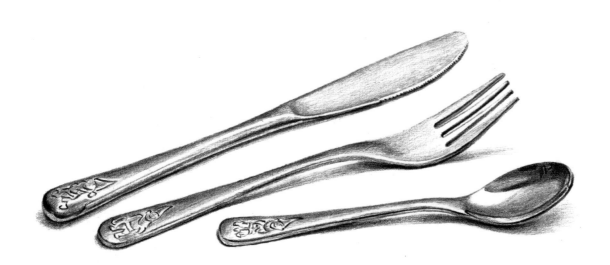

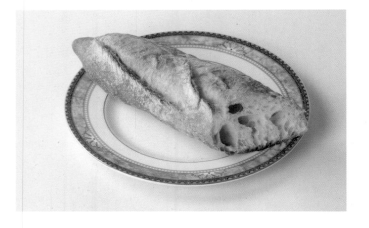

法國麵包

● 觀察

盤子與麵包的靜物組合。先抓出整體
的形狀後再開始繪製麵包。麵包的曲
線畫法與香蕉相同，作畫要點在於找
出角度改變的地方。

● 畫出形狀

❶畫好整體的長方形外框後，再畫橢圓形的盤子。
❷用鉛筆對準麵包的外側，找出曲線中角度改變的地方（黑色實線），並且以直線將各處連起來。

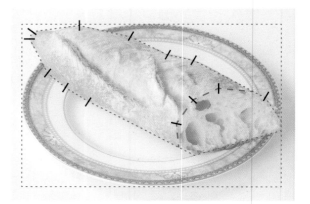

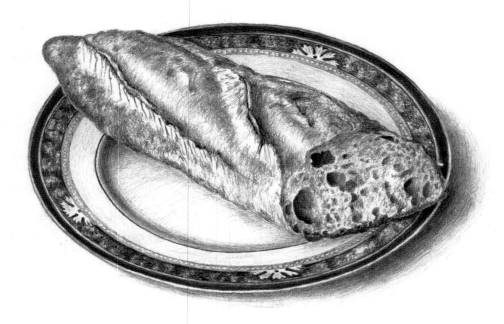

繩子

●觀察

一開始觀察繩子，總會覺得繩子上的紋路很難畫，這時請先捕捉整體的形狀，把繩子想像成沒有扭轉痕跡的粗胖曲線，並且畫出輔助線。

●畫出形狀

❶用鉛筆確認角度，將繩子整體的形狀大致畫出來（紅色虛線）。
❷找出繩子彎曲的地方（黑色實線），將彎折處之間的繩子想像成直線（藍色虛線）。

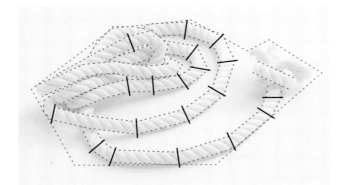

參考作品

運用透視法
練習風景素描

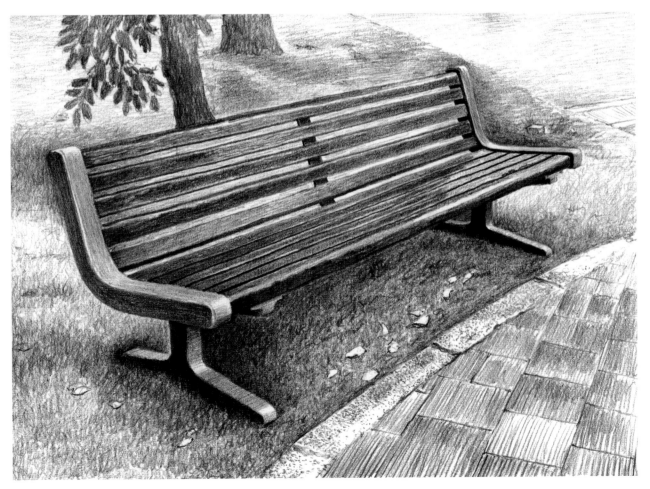

掌握透視角度的基本技法

● 透視角度與視平線

所謂的透視角度，即是英文的 Perspective，又稱為「遠近法」。

同樣大小的物品中，距離較近的物品看起來會愈大，距離遠的物品看起來則較小。那麼又該如何將這樣的大小差異自然呈現在畫紙上呢？這時就要使用一種很方便的技法——透視技法。

那麼，視平線又是什麼呢？它指的是自己觀看風景時的視線高度，與地平線、水平線相同。像是海洋或平原的例子就很容易理解，而視平線有時也會被街道上的建築物擋住。右圖中的紅線就是視平線＝「視線（眼睛）」的高度。進行風景素描時，首先要做的就是確認視平線的位置。

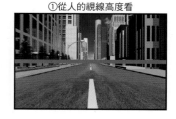
①從人的視線高度看

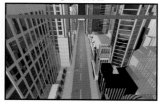
②從高處看

● 消失點

站在筆直道路的正前方時，道路的寬度會隨著距離愈遠，看起來愈細，最後變成一個與地平線相疊的點，無法再用肉眼觀察。這個點就是消失點。

景物朝著畫面中的單一個點逐漸消失，此手法稱為「一點透視法」。如圖①所示，兩旁的建築物或行道樹朝著畫面中央延伸並愈來愈遠，就是一點透視法的模式。

圖②左右兩邊都有景深。由於有兩個消失點，因此稱為「兩點透視法」。不過在實際的畫作中，大部分的消失點都會超出畫面。

圖③和圖④，則是除了左右形成的消失點外，還多了上下（高度）形成的消失點。分別是往上看（仰視）、往下看（俯視）的角度，稱為「三點透視法」的畫作。

③從低處看

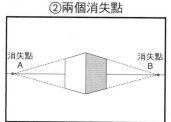

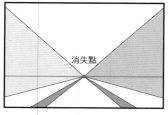
①一個消失點
消失點

②兩個消失點
消失點 A 　　消失點 B

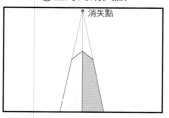
③上方的消失點
消失點

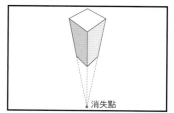
④下方的消失點
消失點

●方便好用的「增值法」

　　繪製風景素描時，經常會遇到想畫出「物體之間保持等距且長度固定」的情況。比如說，間隔相同的成排窗戶、樹木或扶手上的圓球等物品。

　　只要記住接下來介紹的方法，就能畫出以相同間隔排列的物品。

① 如何連續橫向的排列此長方形？

從長方形的中心點，往右延伸並畫出中線。

② 中線

從 a 點通過 b 點，拉出一條對角線，得到 c 點。

③

從 c 點拉出一條垂直線，畫出一個相同大小的長方形。

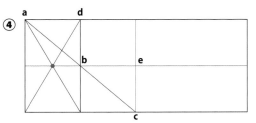

④

從 d 點通過 e 點，拉出一條對角線，得到 f 點。

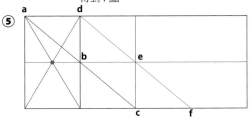

⑤

從 f 點拉出一條垂直線，畫出一個相同大小的長方形。

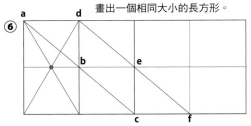

⑥

如果想要增加更多長方形，請反覆操作步驟⑤⑥。

　　繪製在透視圖法中具有深度的面時，也可以用同樣的方式增加四邊形。

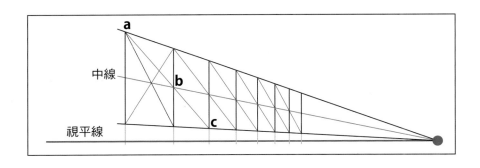

中線

c

視平線

一點透視法：道路

1 畫出形狀

運用透視線找出消失點與視平線。扶手則採用前一頁介紹的「增值法」。

●找出透視線

這是一張往畫面深處延伸，具有遠近感的吊橋照片。
一起找看看透視線在哪裡吧。

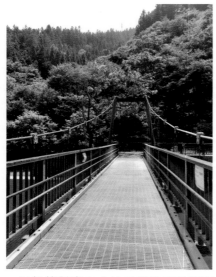

　以鉛筆對齊左右扶手與地面的透視線，找出線條交集的一點得出消失點。這張照片是利用保持水平的相機拍攝而成，所以通過消失點的橫線就是視平線。為了畫出地上的紋路，地上也要先畫好記號。

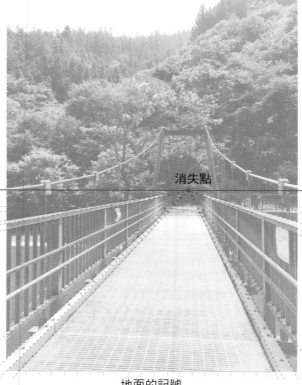

消失點　　視平線

地面的記號

●畫出扶手與地面

請畫出扶手與地面紋路的輔助線，線條需延伸至消失點。

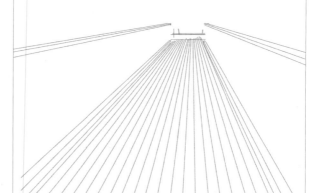

●增加細節

直立柱子支撐著扶手且等距排列在一起。請採用前一頁介紹的「增值法」繪製。

鉛筆對準斜斜的金屬線，畫出往上彎的曲線。

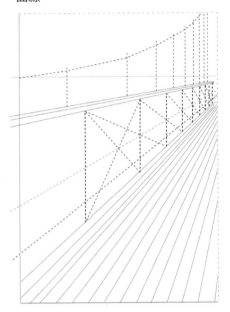

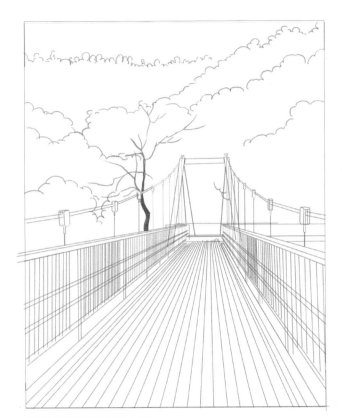

畫出裡面的樹木與山脊。

參考輔助線並以鉛筆刻畫細節。
只畫線條無法表現出扶手與空隙之間的差別，所以此作畫階段需要一邊添加陰影，一邊決定物體的形狀。

畫面中的小細節很多，因此需以削尖的鉛筆作畫。

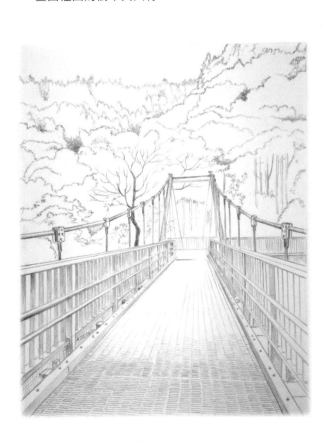

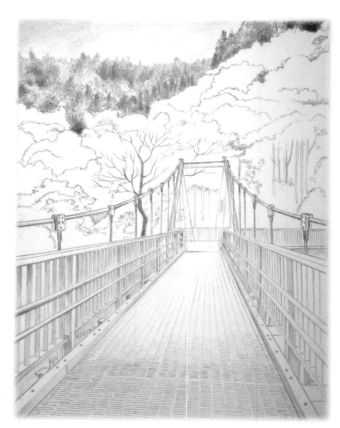

●整體上色

從裡面開始畫上薄薄的陰影。雖然照片中的天空看起來是白色，但繪製藍天的時候，畫上一點淡淡的灰色，可以使畫作的整體更加精緻。

一邊觀察整體的樣貌，一邊加深前面的森林，深處的森林則要畫淺一點。
近景的輪廓線要清晰明瞭，遠景則要畫朦朧（灰色）一點，藉此表現出景物的遠近感。

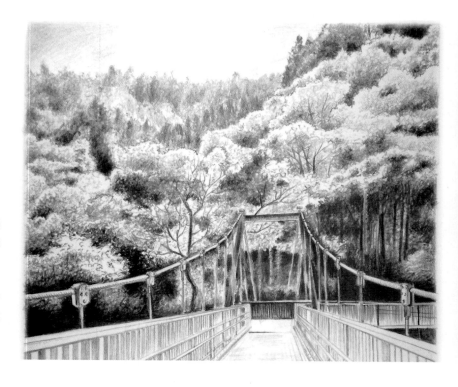

完成 描繪吊橋扶手及對面景色的細節；負責支撐吊橋的繩子則用細長的軟橡皮擦出白色。在森林、繩索與地面添加有深有淺的變化感，完成素描。
（畫繩索與地面時，在前方與深處作畫上做出細緻度的差別就能營造出景深感。）

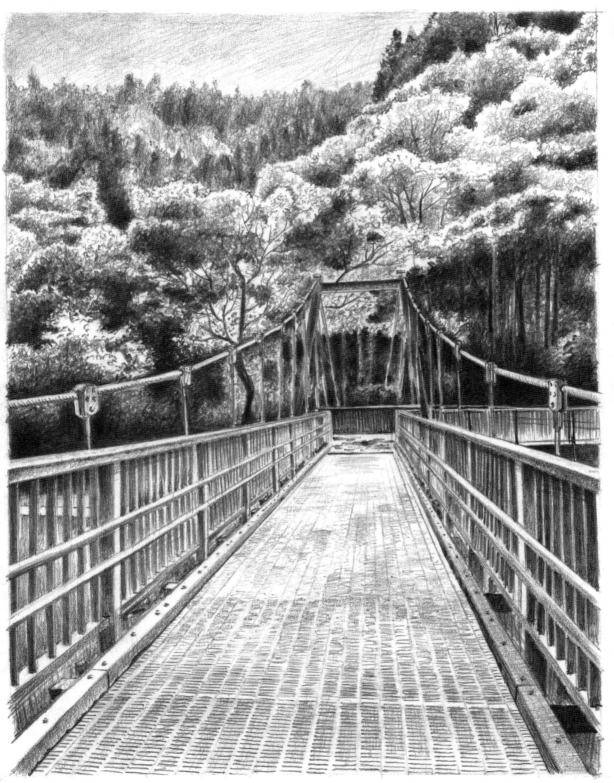

兩點透視法：長椅

1 畫出形狀

繪製風景中的小型景物時，可以想像物品放在一個箱子裡。木頭的質感也要表現出來喔。

● 測量整體尺寸

用相同的方式抓出長椅的整體尺寸。長方形外框需涵蓋整張長椅，垂直邊長是短邊，請以短邊為測量基準，量出橫向長邊的長度，畫一個橫向的長方形。

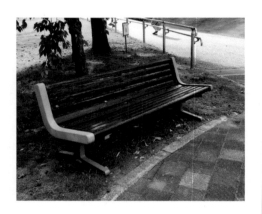

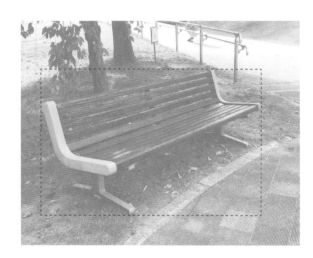

● 找出透視線

視平線 消失點

通往消失點 1

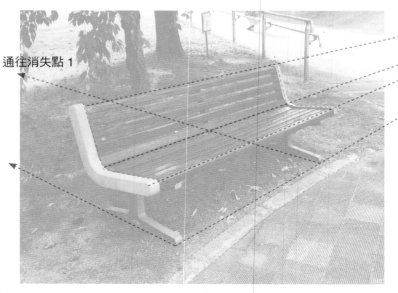

將長椅的木板線條延伸出去就能找到透視線。我們可以從線條的走向看出消失點位在畫面以外的地方。從消失點拉出來的水平線就是視平線。

椅腳朝著左側消失點的方向延伸。因為長椅往後傾斜，所以椅背與座位形成不一樣的角度（藍色虛線）。

● 畫出形狀

將左頁測量到的尺寸與角度,移到
畫紙上並畫出輔助線。

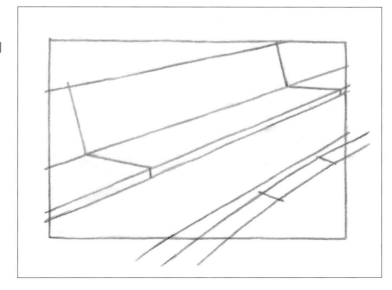

接著畫出長椅的重點「椅子上的木
板」。
木板的大小與間隔距離並非均等,
因此無法使用「增值法」。
畫出椅子木板的輔助線,它的走向
與長椅外側的輔助線一樣延伸至消
失點。由於我們看不到座位上的縫
隙,因此只要用一條線來表現一個
縫隙。
地面與長椅後方深處有一條路,道
路的輔助線也要先畫出來。

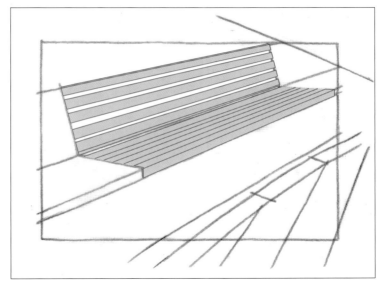

● 畫出細節

將左右兩側的金屬零件畫出來。在金
屬條的坐面上畫出透視線,其角度與
地面的透視線不同。先畫出直直的輔
助線,再用軟橡皮擦掉,將金屬條的
角落改成圓角。

另一邊的金屬條也以同樣
的方式作畫，先畫出直線
再修飾成圓角。

●畫出地面

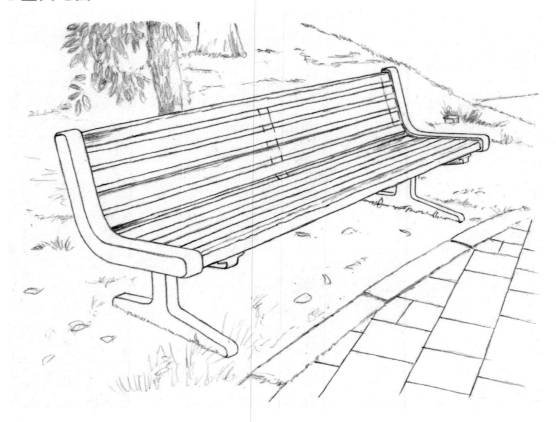

描繪後方的樹木與街道，完成草稿。
此階段需以深色的線條描繪出清楚的形狀。描繪陰影
時，用軟橡皮輕壓擦拭，輕輕地將線條擦淡。

2 畫出陰影

●背景上色

鉛筆拿遠一點,從背景開始輕輕地上色。地面上因為有樹影的關係,看起來比較暗,但是為了表現長椅與地面的色階差異,並將長椅突顯出來,地面不能畫太暗。

此外,特別是金屬條與椅背縫隙間的背景,請注意不要畫太暗。

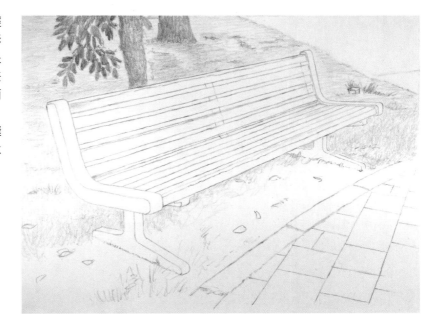

●長椅上色

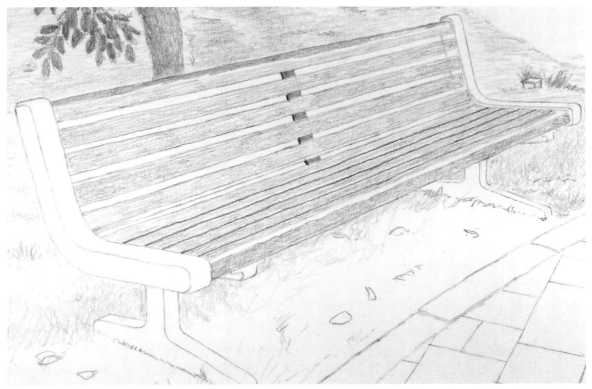

沿著椅子的面移動鉛筆,在每一片木板上輕輕上色。
座位上的縫隙則以細細的鉛筆加深。

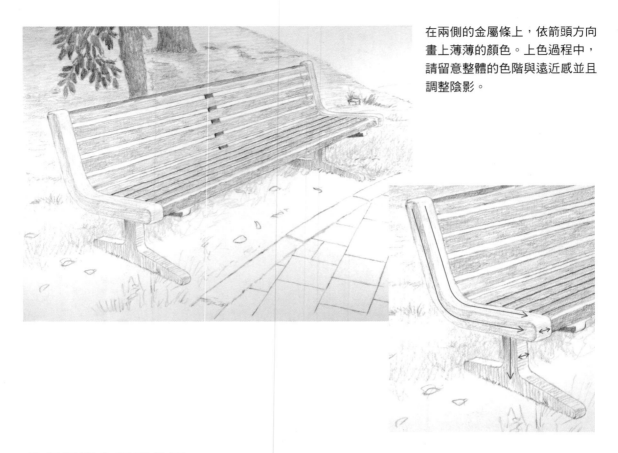

在兩側的金屬條上，依箭頭方向
畫上薄薄的顏色。上色過程中，
請留意整體的色階與遠近感並且
調整陰影。

●仔細畫出深淺差異

加深椅背與座位的木板，仔細地刻畫前面木紋的細節，藉此突
顯遠近感。
木板上有塗料的光澤，所以座位的裡面不能畫太深，保留淡淡
的顏色就行了。

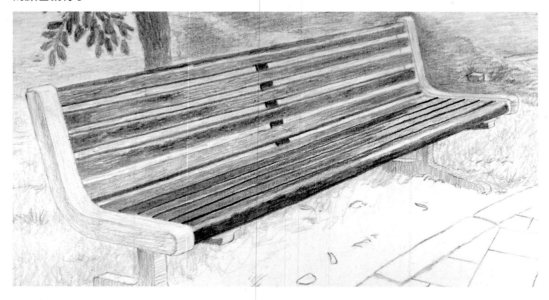

進一步刻畫細節。在長椅上添加陰影，將長椅的整體突顯出來，並且稍微加深背景中部分的草皮與地面顏色。素描重點在於畫出像照片一樣，整體不會太深的素描。從椅背的木板縫隙間看的背景不需要畫太深。

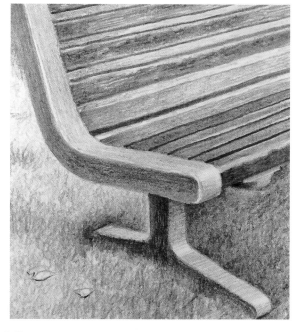

完成　思考整體陰影表現，並且加以修飾。
　　　　刻畫前方地板上的地磚細節，完成素描。

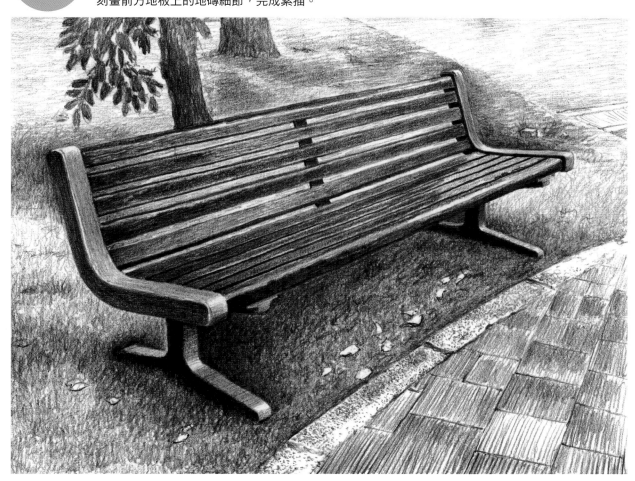

兩點透視法：建築物

1 畫出形狀

● 找出透視線

鉛筆對準建築物前方的傾斜角度，以該角度作為透視線找出視平線。

許多風景畫的消失點都會超出畫面。即使消失點不在畫面中，素描時也要隨時留意消失點的位置。

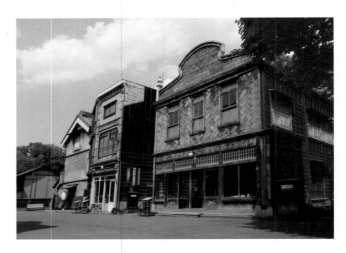

拉出透視線以後，便能得知視平線位於地面稍微上方處，消失點則位於畫面之外。為了進一步說明，以下將 3 個建築物由近到遠分成 A、B、C。

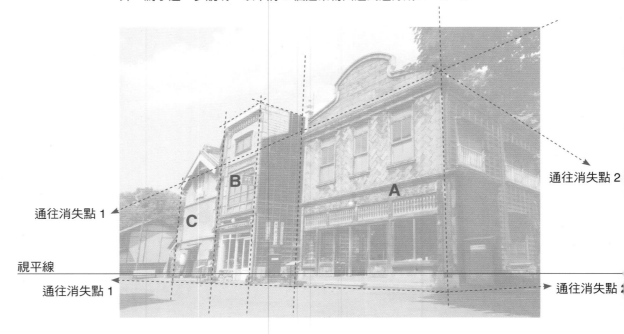

通往消失點 2

通往消失點 1

視平線

通往消失點 1

通往消失點 2

●畫出形狀

首先，將視平線畫出來。在各個
建築物的邊長上以鉛筆測量角
度，並且將量好的角度移到畫紙
上，畫出建築物 A、B、C 的輔
助線。

這時不僅要畫出建築物的角度，
還要在腦中將建築物想像成大箱
子，同時捕捉立體感。

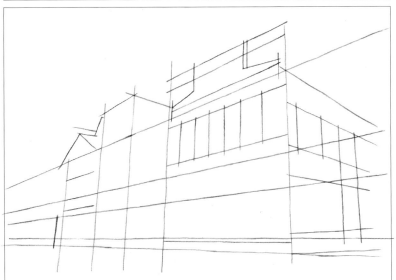

視平線

參考輔助線的位置，區分出一樓
與二樓，並且將窗戶、屋頂的輔
助線畫出來。

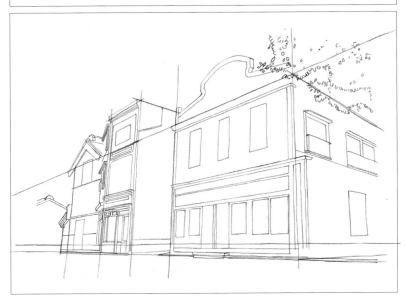

建築物 A 的特色是屋頂，作畫
時要意識到屋頂的厚度，並以曲
線描繪。

描繪每個建築物時都要留意牆壁
的厚度，並且確認窗戶或入口的
位置。畫面深處的建築物屋頂也
要先畫出來喔。

3

運用透視法練習風景素描

●畫出細節

牆上的木板、窗戶、屋子內部等細節
都要仔細地刻畫出來。
將窗戶一分為二。大部分的窗戶都是
由兩片玻璃所製成,只要將這個技法
記下來,就能運用在其他素描繪畫
上。

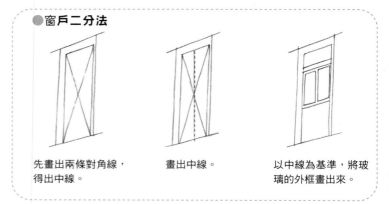

●窗戶二分法

先畫出兩條對角線,
得出中線。

畫出中線。

以中線為基準,將玻璃的外框畫出來。

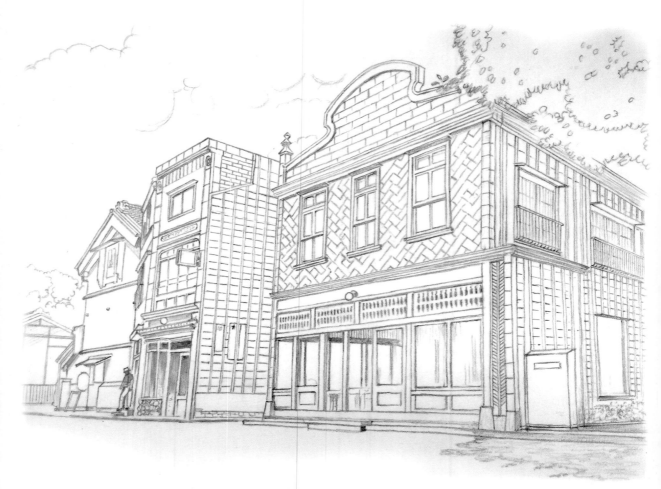

擦除作為參考線的視平線與透視線,草稿完
成。
省略建築物前方的小物品,不需要畫出來。

小物品可以省略不畫,但人物要記
得保留下來喔。畫面中有人物不僅
能增加活力,還能表現建築物的規
模。

2 畫出陰影

● **整體上色**　　先畫後方的樹木、藍天、前方的樹木，然後再輕輕地畫上樹影。藍天畫成
灰色，直到白雲顯現出來為止。

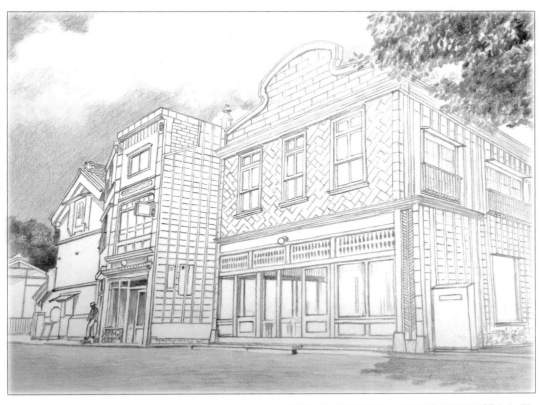

● **建築物 C 上色**

建築物 C 與後方的房屋都要輕輕塗上陰
影。雖然照片中落在牆面的屋頂陰影看起
來很深，但鉛筆塗太深會看不出細節，所
以這裡只要塗上淺色就行了。

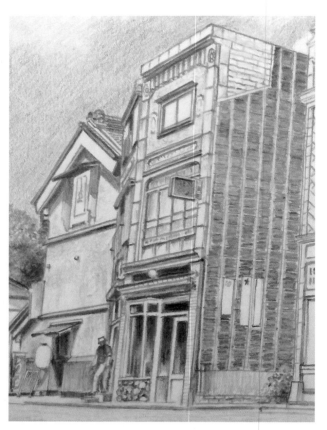

●建築物 B 上色

輕輕畫出建築物 B 的陰影。房屋側面的黑色部分上貼著小塊的木板,因此要先用鉛筆橫向運筆,輕輕地在整體上色。壓住木板的木框垂直線,則用細長的軟橡皮表現。然後再仔細用鉛筆打橫作畫,在木板之間疊加線條,表現木板一片又一片的感覺。

●建築物 A 上色

描繪建築物 A 裡面的樣子。既然好不容易畫了細節就要清楚地表現出來,顏色不能比照片暗,所以請將內部的色階調淡一點。側面的畫法與建築物 B 相同。一邊觀察整體調性,一邊添加陰影並加以修飾。

完成 修飾房屋正面的木板、窗框、其他細節的陰影，完成素描。

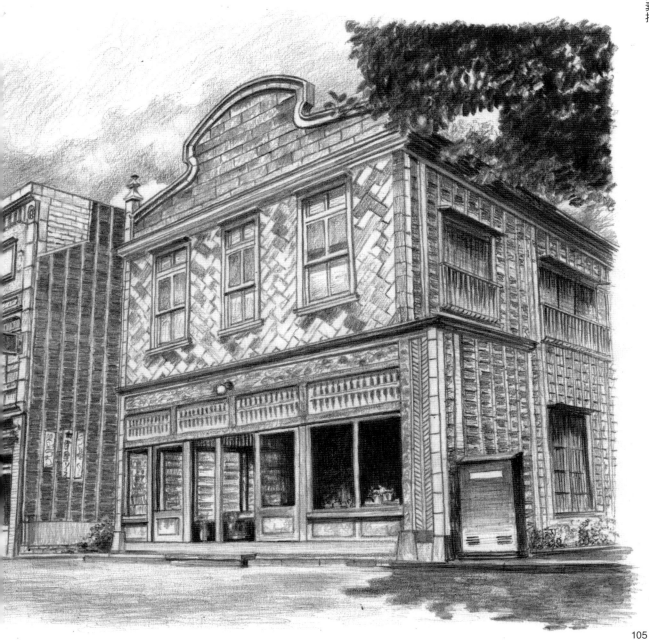

三點透視法

接下來將為你介紹在三點透視法中掌握透視角度的方法。
這張照片的視角是仰望建築物，所以我們可以得知，表示
高度的線條具有往上延伸至消失點的景深感。

所有消失點都超出畫面，分別位在畫面的左側、右側與上
方。

●畫出粗略的輔助線

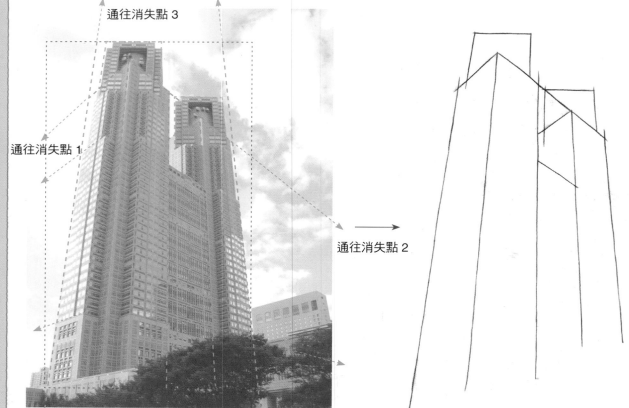

通往消失點 3

通往消失點 1

通往消失點 2

首先，以底邊為測量基準，量出建築物的高度，畫一個涵蓋整體的長方形（紅色虛線）。
接著以鉛筆對準建築物側面，畫出建築物的輔助線，朝遠方延伸至高度線的消失點 3。
左右兩側消失點的大致位置，一樣要利用多條透視線加以確認。角度不同的建築物頂端也要畫出來（綠色虛線）。

● 描繪細節

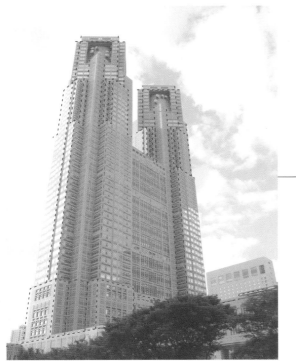

將建築物分成更多區塊，並且畫出
有凹有凸的輔助線。

● 完成草稿

沿著建築物表面畫出窗框的橫
線，同時也要留意透視線（即使
相距很遠的地方，只要面的朝向
相同，線條走向就相同）。

依照建築物的凹凸形狀，在上面
畫出直線。畫面底部的樹木、周
圍的建築物則畫出粗略的形狀，
草稿完成。

參考作品

人物素描練習

學習掌握頭部的結構

●頭部（正面）的主要骨骼

不需要記住骨骼的名稱，但至少要知道藏在皮膚底下的骨骼結構，並在作畫時加以留意，如此一來不論從正面看、側面看、半側面看都能掌握正確的骨骼位置。

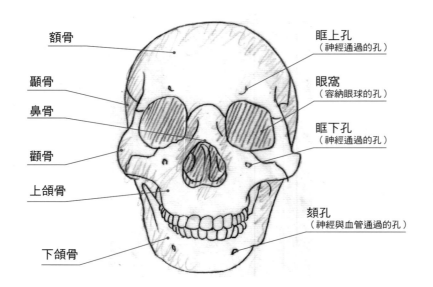

額骨
顴骨
鼻骨
顴骨
上頜骨
下頜骨

眶上孔（神經通過的孔）
眼窩（容納眼球的孔）
眶下孔（神經通過的孔）
頦孔（神經與血管通過的孔）

●眼球的位置

眼窩

眼球大約位在眼窩中心上方 1.5mm，往外側偏移 2.5mm 處。

●眼睛的畫法

描繪眼睛時需要意識到眼球為球狀，且黑眼球呈現圓鼓鼓的樣子。

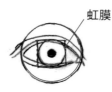

虹膜

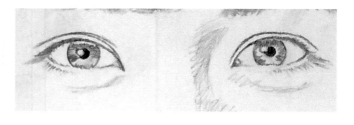

黑眼球被眼瞼遮住的部分也要畫出來。依照第 1 章的畫法，畫圓之前請先畫一個正方形，再將圓切過四邊。

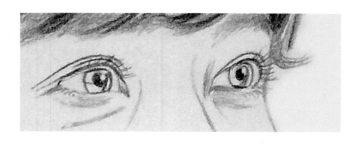

描繪半側面的構圖時，由於黑眼球是橢圓形的，所以請先畫一個長方形，再將弧線切過四邊並連起來。

●眼睛的陰影與眉毛

描繪眼睛的陰影時，需要將眼周的立體感、虹膜的透明感、眉毛走向等細節差異表現出來。

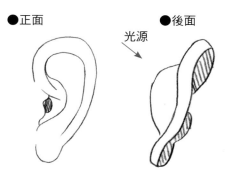

上眼瞼內側較暗

高光

瞳孔（最暗）

反光

虹膜
（朝著瞳孔運筆）

下眼瞼內側較亮

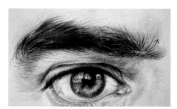

眉毛也有毛髮的流向。

●耳朵的畫法

描繪耳朵時，請先畫出外側的線條，再畫內側的線條。耳朵的弧度較複雜，請仔細觀察。

●正面　　　　　●後面

光源

請確認耳垂的弧度。從後方看過去的角度，如果光源自左上方而來，耳垂的前半部就會形成陰影。

CHAPTER
4
人物素描練習

●鼻子的畫法

畫鼻子的時候，請同時留意以下 4 個部位。

❶兩側眉毛到鼻骨之間（眉間）

❷鼻梁

❸鼻頭

❹鼻翼與鼻孔

鼻孔裡面有小軟骨，作畫時需要仔細觀察。

●從正面的下半部開始

抓出區塊，將鼻子的形狀畫出來。

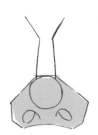

將鼻柱當作圓柱體，鼻尖與鼻翼則是 3 個球體，並且加上陰影。

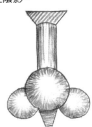

●嘴唇的畫法

先利用上唇與下唇之間的線條決定嘴唇的位置。需要注意的是嘴唇合起來的線條是曲線而不是直線。確定閉合線的位置後再畫上唇與下唇。

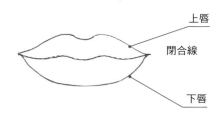

上唇

閉合線

下唇

描繪嘴唇時，請抓出表面的立體感。請將嘴唇想像成 5 個區塊。

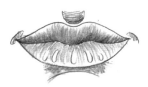

呈現嘴唇表面的立體感。

1　畫出形狀

仔細觀察皮膚的凹凸起伏或臉部五官，細心刻畫陰影的細節。

●觀察與測量

畫出臉部的輔助線。以不包含耳朵的臉部寬度為基準，測量頭頂到下巴的長度，並畫出一個長方形。鉛筆對齊兩邊的肩膀，測量肩膀的傾斜角度。

先確認眉毛、鼻子下方、下巴的位置。

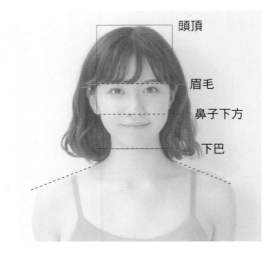

頭頂
眉毛
鼻子下方
下巴

●畫出輔助線，繪製草稿

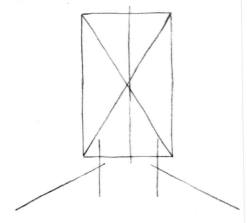

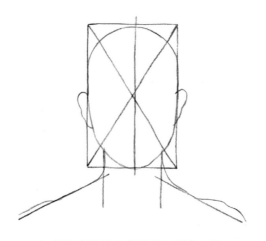

在紙上畫出代表頭部的長方形，以及肩膀的線條並加上輔助線。在臉部畫兩條對角線，抓出中心點。照片中的中心點有一點偏離，所以請將中線稍微往右畫。

仔細觀察照片中的臉部、耳朵、脖子與肩膀的輪廓線。左肩比較高一點。

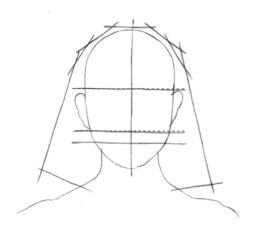

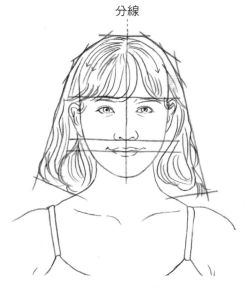

分線

眉毛的輔助線畫在耳朵以上，鼻子的輔助線則畫在耳垂下方。頭髮也要加上粗略的輔助線。

沿著頭型描繪髮流的細節。眼睛、鼻子、嘴巴的草稿線也要先畫出來。

2　畫出陰影

●臉部陰影的畫法

以下為描繪臉部陰影時需要掌握的基本觀念。請用中間色階（P13的 5 號深度）畫出大概的色調，然後再依照下方說明，以鉛筆畫出有陰影的面。

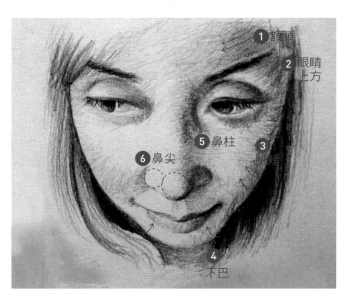

①將額頭視為一個圓柱體，以打橫畫圓的方式運筆，畫出表面陰影。
②眼睛上方區塊的陰影，以畫圓的方式在太陽穴到眼窩骨的邊緣塗色。
③臉頰的部分，從顴骨後方往前畫，以畫圓的方式由上而下運筆。
④將下巴當作小小的半球體，以畫圓的方式畫出下方到下唇間的陰影面。
⑤將鼻柱視為一個圓柱體，從左側陰影開始小幅度地運筆，將陰影面畫出來。
⑥鼻尖與鼻翼分成 3 個球體，以描繪球體的方式運筆作畫。

113

●頭部與臉部的陰影

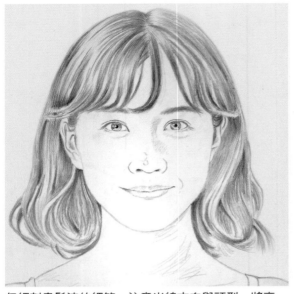

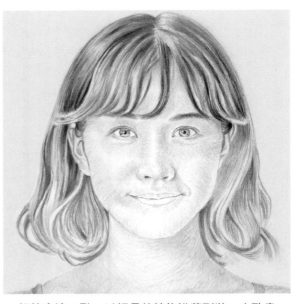

仔細刻畫髮流的細節。注意光線方向與頭型，將亮面與暗面之間的差異表現出來。

鉛筆拿遠一點，以細長的線條沿著形狀，大致畫出陰影。

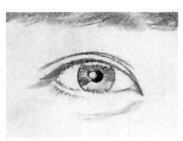

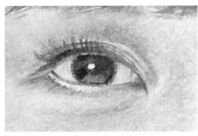

運用短小的線條，進一步刻畫眼睛周圍的細節，加強瞳孔的部分。不要拘泥於線條的走向，交叉畫出疊加的細線條。

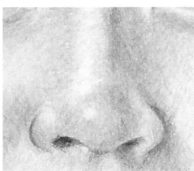

以短小的線條刻畫出鼻子的立體感。鼻翼周圍要稍微畫暗一點。

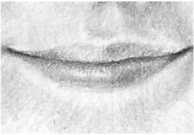

描繪鼻子下方與嘴唇。保留嘴唇上的高光，疊加短小的線條以表現出柔和感。用軟橡皮進一步提亮嘴唇上的高光。

●脖子與身體的陰影

在脖子、胸口、肩膀的地方，以長長
的線條沿著表面畫出粗略的陰影。

為表現脖子、鎖骨的凹槽、胸
口、肩膀的立體感，以短小的線
條刻畫。

完成

最後加強髮色較深的地
方、脖子下方、吊帶背
心，完成素描。

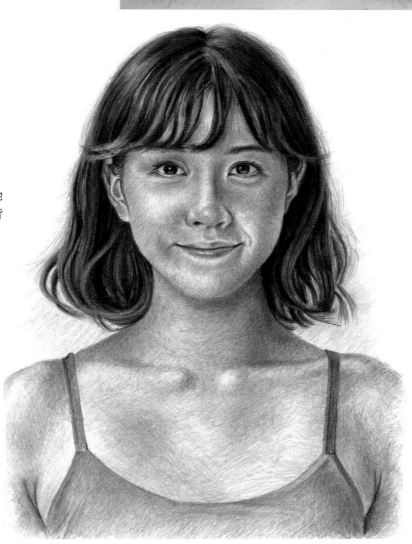

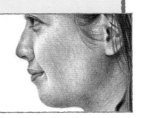

1　畫出形狀

描繪側臉或半側臉的時候,應該留意的是顴骨與後頭部的圓弧度,而非表面的形狀。

● 觀察與測量側臉

從側面看頭部時,請將顴骨當作一個單純的球體,下巴則是多出來的形狀。在不包含鼻子的整個頭部區塊中,畫一個涵蓋整體的外框,由於頭部微微傾斜,所以外框也要畫成斜的。背部與胸部的傾斜度也要用鉛筆對齊並加以確認。

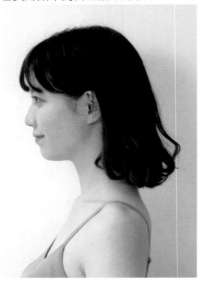

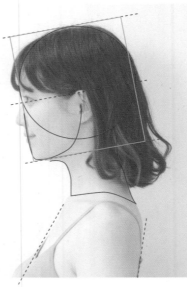

● 畫出輔助線

在傾斜的四角形中畫出對角線找出中心點。接著畫出傾斜的胸部與背部,以及脖子的輔助線。

● 打草稿

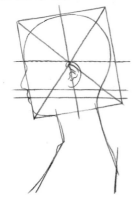

畫出整體的輪廓,先不畫頭髮。在耳朵的上下方及嘴巴附近分別拉出一條水平線,觀察有哪些五官位於相同高度,確認五官的位置。

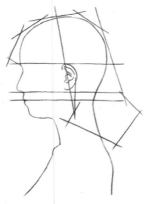

大致將頭髮的輪廓畫出來,蓋住顴骨的部分。

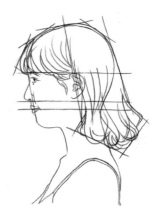

描繪臉部五官。作畫時,請注意眼睛位在比眉毛更裡面的地方。沿著頭型畫出髮流。

● 觀察與測量半側臉

半側臉就是正臉與側臉的集大成。作畫前請先確認骨架的位置。

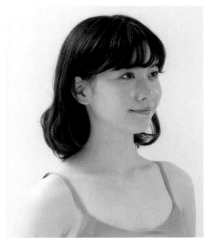 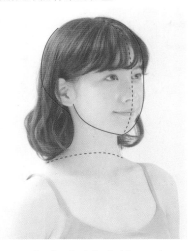

請將臉部想像成鵝蛋的形狀，並找出通過鼻子中心的臉部中線。

畫身體時，雖然看不到脖子後面，但還是要意識到身體與後頸連接的立體感。

觀察脖子從後頭部經過耳朵後方，再連接到肩膀的樣子。

描繪半側臉時，五官的位置很容易偏移。這時畫出上圖中的兩條輔助線就比較能抓到五官的位置。

● 畫出輔助線

想像頭部放在一個完全剛好的盒子裡，並且畫一個長方形。
頭部整體的中線、脖子與肩膀的輔助線也要先畫出來。

● 打草稿

除了頭髮之外，將整體的輪廓畫出來。請先分別畫出耳朵上下方、嘴巴附近的輔助線。

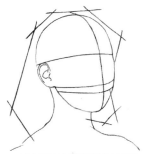

大致將頭髮的輪廓畫出來，蓋住顱骨的部分。

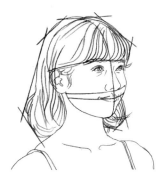

依照輔助線描繪五官與頭髮。

117

● **側臉**

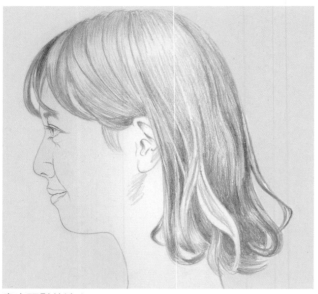

畫出頭髮的流向。

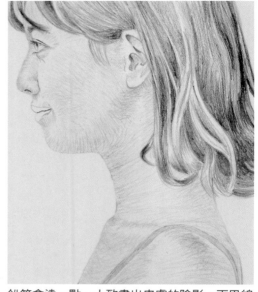

鉛筆拿遠一點，大致畫出皮膚的陰影。下巴線
條或鼻子等部位要畫淺一點。

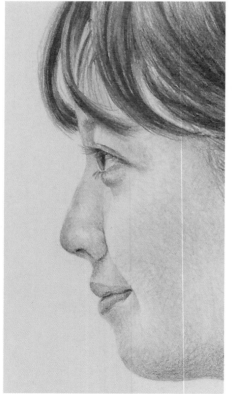

運用短小的線條仔細勾勒臉部的五官。在
需要加強的地方確實地加深色階。

完成

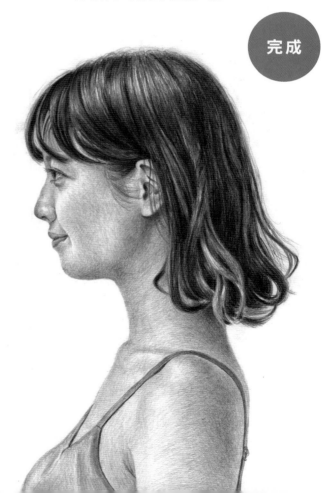

● 半側臉

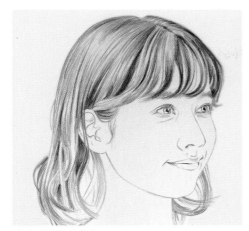

畫出頭髮的流向。

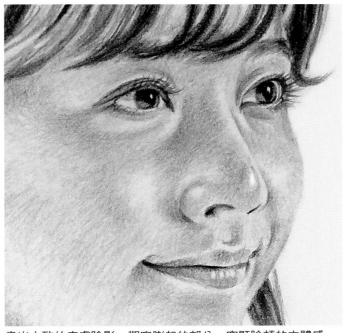

畫出大致的皮膚陰影。觀察膨起的部分,突顯臉頰的立體感。

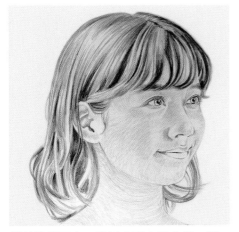

描繪臉部五官。除了表現高光之外,還要描繪具有深淺變化感的陰影。

描繪髮色較深的地方及衣服的細節,完成素描。

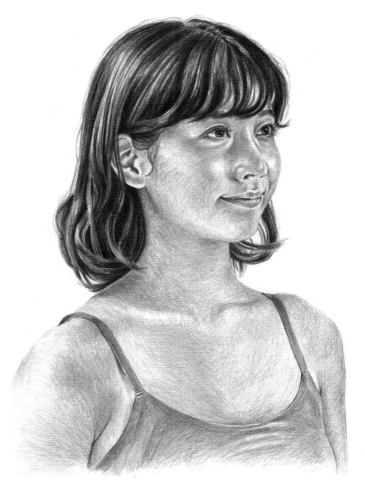

掌握手部與身體的結構

●手部的主要骨骼

手是由許多骨頭集結而成的部位。右圖是手背的骨骼圖。

大拇指有2根指骨,其他的手指則有3根指骨,彼此透過關節連接在一起。手部中有一個稱為掌骨的地方,掌骨與手腕附近的小骨頭聚在一塊。

雖然不需要記住骨骼名稱,但還是應該先掌握骨骼的大致形狀。

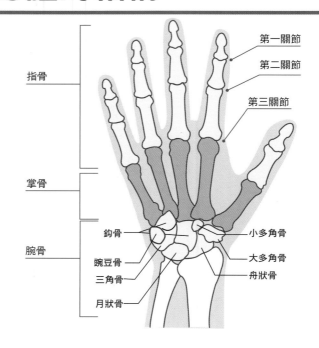

第一關節
第二關節
第三關節
指骨
掌骨
腕骨
鉤骨
豌豆骨
三角骨
月狀骨
小多角骨
大多角骨
舟狀骨

●手的繪畫訣竅

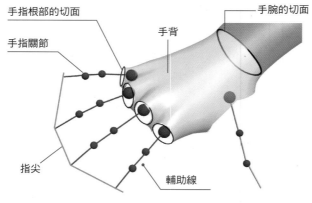

手指根部的切面
手腕的切面
手背
手指關節
指尖
輔助線

左圖為手部的立體圖。我們可以將手指看作圓柱體,那麼切面就是橢圓形。第三關節在手掌裡面。

利用輔助線將每一根手指頭的關節連接起來。

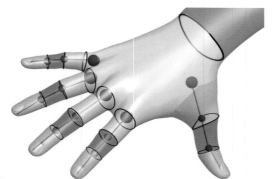

左圖為依照輔助線畫出手指形狀後的示意圖。將每一個關節分成一個區塊,畫起來就會比較容易。橢圓形代表關節的切面,將橢圓形連起來就能呈現手指的立體感。

●體格與男女差異

女性的腰部位置較高,脊柱從側面看起來很接近 S 型曲線。

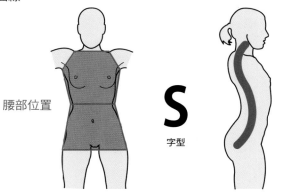

腰部位置

S

字型

男性的腰部位置較低,與女性相比,脊柱從側面看來比較接近直線。

腰部位置

S

字型

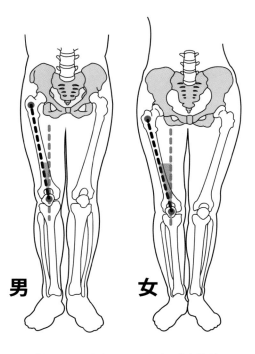

男　女

女性的骨盆較寬,大腿根部到膝蓋的傾斜度較大。

●如何掌握身體的方向與角度?

　描繪人體的大致形狀時,一樣可以採用鉛筆測量法。

　請從人體的軀幹開始測量,手臂或腿部會根據動作的不同,而各自形成不同的角度,請用鉛筆測量並觀察它們呈現的角度。接著鉛筆保持同一個角度,直接移到紙上,輕輕地畫出輔助線。

　以手臂與腿部的輔助線為中線,想像每個關節的切面並畫出橢圓形,將人體的厚度抓出來。這就是描繪任何動作的基礎技法。

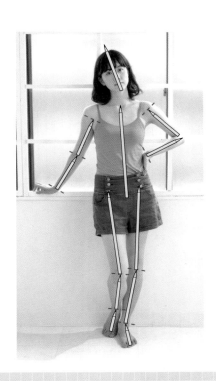

各種手部動作

1 畫出形狀

手的形狀會隨著手指的活動而改變，請先以直線畫出大致的輔助線，再仔細描繪手指與其他地方的細節。

●觀察整體大小與骨骼

利用鉛筆確認角度，抓出手腕到指尖的大面積區塊。以平面的方式畫出手背，標記手指關節並連起來。其他動作也以同樣的方式觀察。

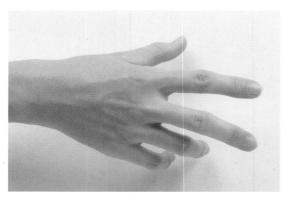

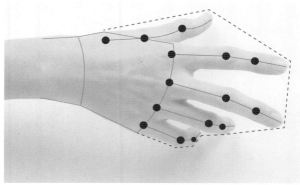

●<手背>畫輔助線，打草稿

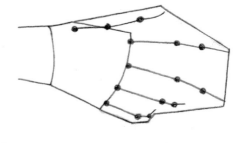

1 畫出整體的輔助線、手腕及手背。

2 在手指關節處做記號，用線條連接起來。

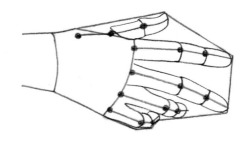

3 沿著連接關節的骨架線，將每一根手指畫出來。
（將每個關節處都想像成橢圓形就能表現出立體感。）

● ＜手掌心＞ **畫輔助線，打草稿**

以同樣的方式畫出手掌的輔助線。

1 畫出整體的輔助線、手腕及手掌。

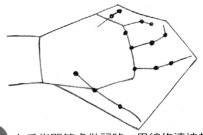

2 在手指關節處做記號，用線條連接起來。

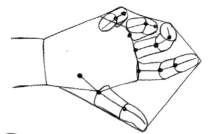

3 繪製手指。

● ＜握著鉛筆的手＞ **畫輔助線，打草稿**

描繪拿著物品的手時，先畫手再畫物品。

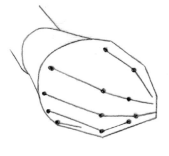

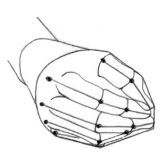

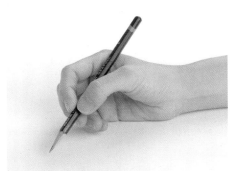

以同樣的方式描繪握著鉛筆的手。

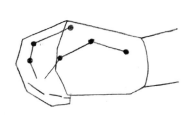

1 將整體的輔助線、手腕、
手背及關節畫出來。

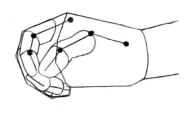

2 繪製手指。

● **手背的陰影**

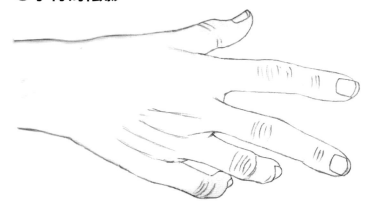

擦除輔助線，仔細畫出
指甲與關節的皺摺，完
成草圖。

1 鉛筆拿遠一點，用長長的線條繪製大致的陰
影。請意識到手指是圓柱體，並以弧形的線
條疊色。

2 進一步刻畫暗處的細節。仔細觀察關節皺
摺、突出的骨骼或手指陰影等，用軟橡皮與
鉛筆營造明暗變化，並加以修飾。

完成

修飾指甲上的高光與整體
陰影，完成素描。

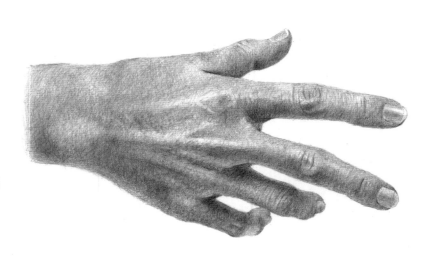

●手掌的陰影

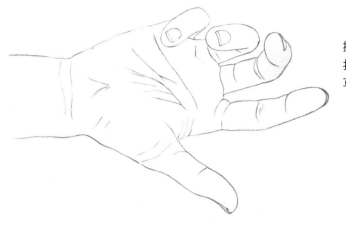

擦除輔助線，仔細畫出
指甲與手掌皺摺，完成
草圖。

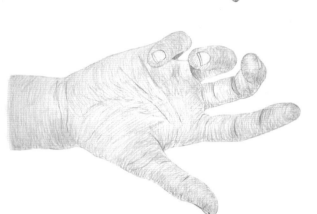

1 畫上大致的陰影。依照手掌膨起的輪廓，沿
著表面的弧度運筆。手指彎曲處的內側會形
成陰影，請稍微加深彎曲處。

2 進一步刻畫暗部的細節。描繪手指前端時，
會應用到「球體」的畫法。請朝向高光刻畫
陰影。

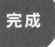

完成

修飾手掌的皺紋與手指的
陰影，完成素描。

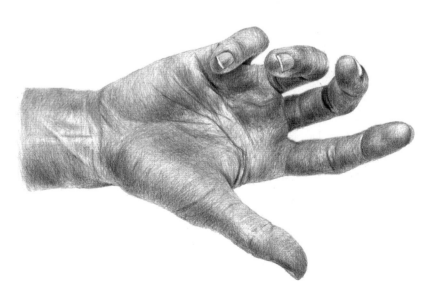

●手握鉛筆姿勢的陰影

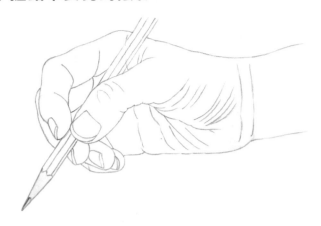

擦除輔助線,仔細畫出指
甲與手掌皺摺的細節,加
上一枝鉛筆,完成草圖。

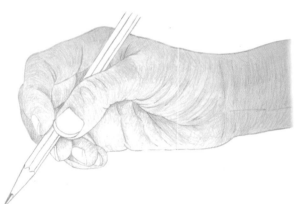

1 用長長的線條繪製大致的陰影。手指彎曲處
的內側會形成陰影,顏色要畫深一點。大拇
指根部有許多皺紋,作畫時要仔細觀察。

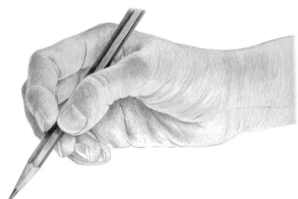

2 畫出鉛筆的陰影。因為筆桿上有光澤,所以幾
乎不會用到中間色階,這樣才能營造出有強弱
變化感的陰影。在手指與手掌上添加陰影,呈
現手部特有的立體感。

完成

用細長的軟橡皮擦出皺紋
上的高光,增加強弱變化
感,完成素描。

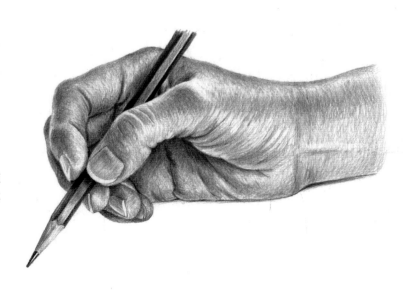

●手握鉛筆姿勢的陰影

擦除輔助線，仔細畫出指
甲與關節皺摺的細節，加
上一枝鉛筆，完成草圖。

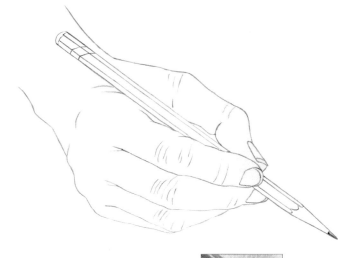

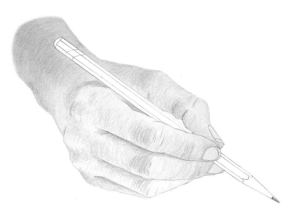

1 用長長的線條將陰影的大致走向畫出來。由
於這個動作的關節皺摺很顯眼，需要以繞圈
畫圓的方式，表現出關節的弧度。此外，也
要確實掌握第三關節的位置。

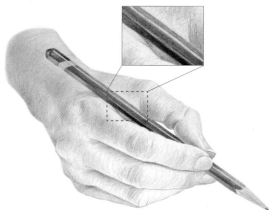

2 描繪鉛筆的陰影。請在黑色筆桿的部分，添加
長條型的高光。畫出明暗變化以表現立體感。
手指的陰影與關節皺摺都要仔細地描繪。

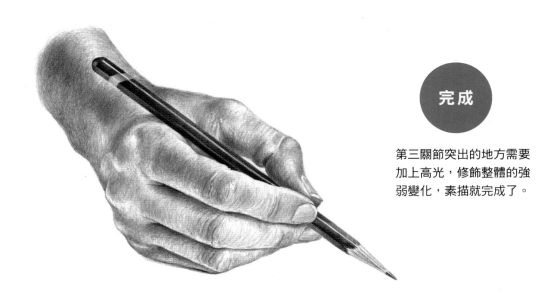

完成

第三關節突出的地方需要
加上高光，修飾整體的強
弱變化，素描就完成了。

21 站姿

1 畫出形狀

剛開始不需要在意臉部或背景，請將掌握人體的平衡視為第一件該思考的事。

●測量身體比例

先觀察人物的動作。人物的右手放在窗框，右腳則往後。

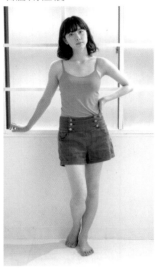

首先以頭部為基準，量出整個身體的尺寸大約是幾頭身。鉛筆對齊頭頂，將拇指壓在下巴的下方，抓出一個頭身的長度。

接著移動鉛筆，測量整體是幾頭身。

繪製全身人物的素描時，建議使用 B4 以上的畫紙。

●畫出輔助線

請找出身體的中線。畫出一條從頭頂通過下巴中心及肚臍的線。

以中線為準，在肩膀、手肘、膝蓋的關節處，以及骨盆兩端身體產生動作的起點等處畫上黑點記號，並用直線連起來。

在肚臍的正下方拉出一條直線，直線接觸到地面的地方就是身體重心的位置。這個動作的重心位在左腳。

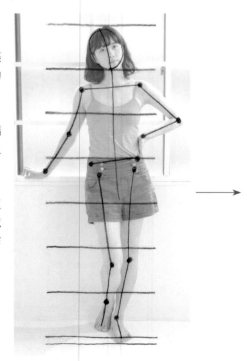

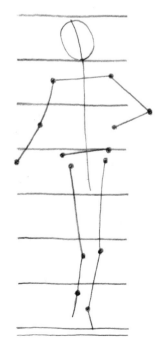

畫在紙上的樣子。

●打草稿

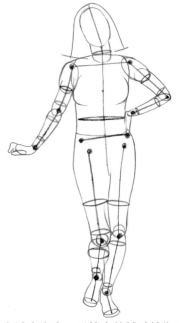

① 將身體畫出來。以筆直的輔助線為中心，分別在脖子、手臂、腰部、腿部上畫出橢圓形的切面就能增加立體感。

② 擦除輔助線，同時確認身體輪廓。邊修邊畫。

③ 畫出臉部五官、大致的衣服線條、手指的輔助線。
擦掉不需要的線條，完成草稿。頭髮流動的樣子也要仔細刻畫。

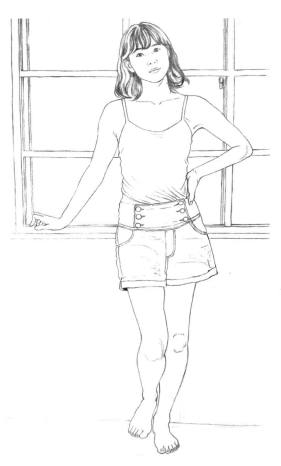

●臉部與皮膚的陰影

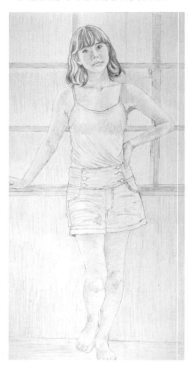

將草稿線擦淡一點，先畫背景再畫身體，用中間色階在整體大致塗上陰影。鉛筆拿遠，並沿著曲面疊加淡淡的線條，表現人體柔軟的感覺。畫手臂或腿部時，需要留意骨骼與肌肉的特徵。

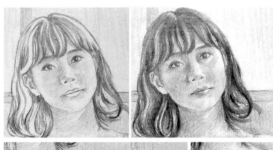

繪製全身動作的素描時，有時會因為畫紙的尺寸而難以刻畫臉部細節，所以只要畫出特別明顯的陰影就行了。

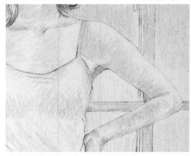
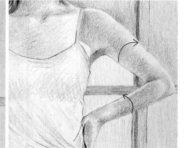

畫陰影時，請將手臂想像成圓柱體。上半身的輪廓有受到光照，為襯托皮膚的明亮感，請加深窗戶的色階。

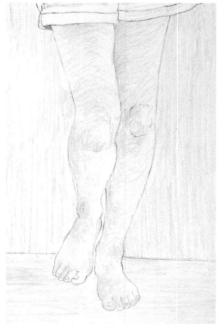

畫腿部陰影時，請以畫圓柱體方式表現。膝蓋陰影的運筆方向則朝著中心移動。腳踝或腳趾也要仔細觀察再作畫。將後方的腿加暗，就能表現出兩腿一前一後的距離感。

●衣服的陰影

衣服皺褶集中在腰部附近，因此要確實畫出有強有弱的陰影變化。
相反地，胸部周圍的衣服被撐開了，所以看起來比較緊繃。請用緩和的色階描繪陰影。請依照右圖畫法一邊運筆作畫，一邊保留明亮的地方，以表現出立體感。

描繪牛仔布料。練習表現出與肩帶背心不一樣的材質感。
畫牛仔布料時，要用比畫皮膚時還重一點的筆壓來作畫，這樣才能呈現布料的硬度。牛仔布的特色是比較容易產生橫向皺褶。

在腳底加上影子以加強
存在感，素描完成。

完成

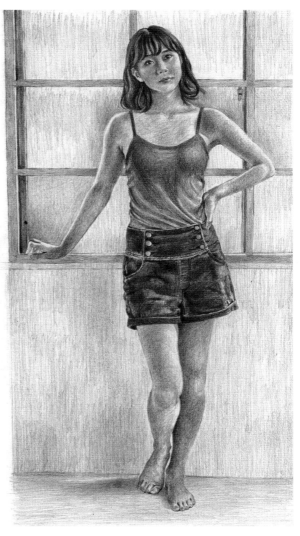

坐在椅子上的姿勢

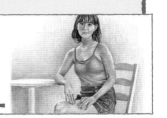

1 畫出形狀

坐姿與站姿不同，腿部並未承受身體的重量，因此下筆要輕一點，表現出肌肉柔軟的感覺。

● 測量比例

先觀察人物的動作。右手肘靠在桌上，人物坐在椅子上翹著腿。身體傾斜，臉看向正前方。

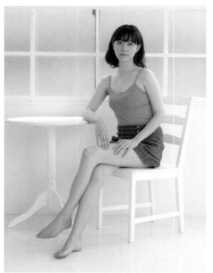

以頭部大小作為測量基準，量出人物採坐姿時整體高度大約是幾頭身。測量方法與站姿相同，將鉛筆前端對準頭頂，在下巴下方的位置以拇指指尖壓住鉛筆。
然後挪動鉛筆，量出頭頂到地面是幾頭身。

● 畫出輔助線

找出身體的中線。
臉部的中線是斜的。身體的中線則是從脖子中間一路延伸到胯下，找出一條通過肚臍的線。
因為手肘放在桌上，所以右肩會往前靠且往下斜。描繪交疊的雙腿時請確認膝蓋的位置。在關節這種作為動作起點的地方做記號，並用直線將記號連起來。

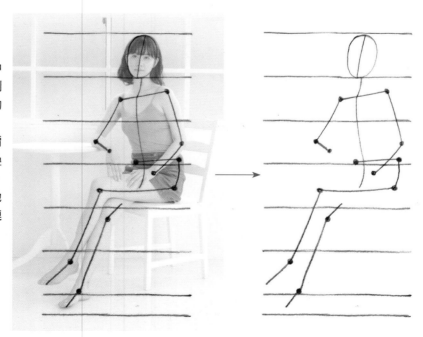

在紙上畫好輔助線。

●打草稿

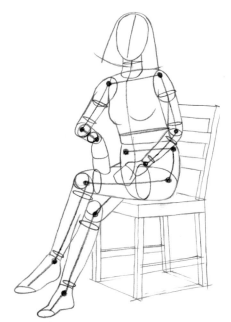

① 請一邊想像圓柱體的切面，一邊畫出身體。
右手肘往畫面前方靠，所以右手臂看起來比
較短。兩腿交疊的方向也要多加留意喔。

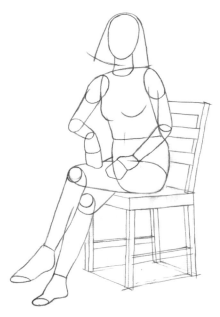

② 擦掉輔助線，同時確認身體的輪廓。

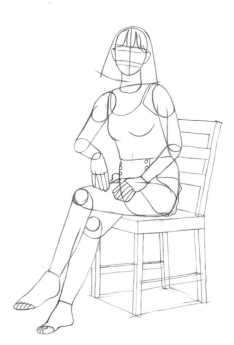

③ 將臉部五官、大致的衣服線條、手指的
輔助線畫出來。
擦掉不需要的線條就完成草圖了。頭髮
的方向也要表現出來。

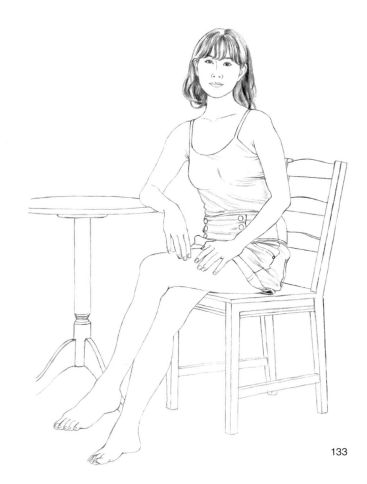

●臉部與皮膚的陰影

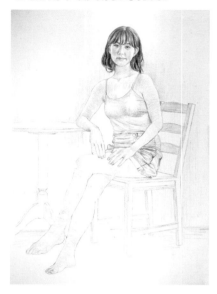

將草稿線擦淡，同時以中間色階畫出整體的陰影。鉛筆拿遠一點，沿著身體曲面疊加淡淡的線條，將柔軟的人體表現出來。畫手臂或腿部的時候，要留意骨骼與肌肉的特徵。

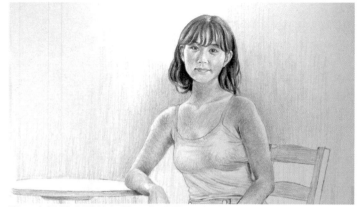

進一步描繪人體的細節。右手臂有受到光照，加深背景才能突顯出明亮感。

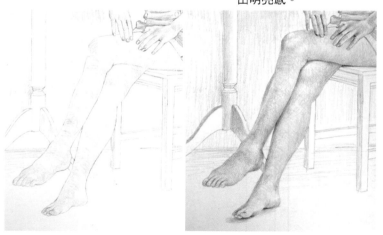

畫前面的腿時，請記得將圓柱體的圓弧感表現出來。仔細觀察照片，留意骨骼與肌肉上的凹凸起伏，並將細節畫出來。

●衣服的陰影

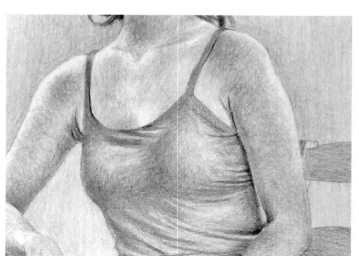

描繪肩帶背心。由於人物身體是斜的，所以衣服的陰影比正面角度看起來還明顯。胸部上有兩塊膨起的地方，作畫時請注意，高光的方向需要保持一致。因為腰部方向是側身，但上半身朝向正面，所以胸部以下到腰部的地方會形成扭轉布料的皺褶。

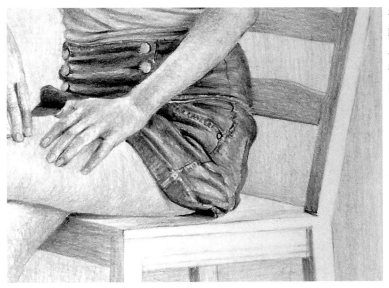

在坐姿的情況下，牛仔布料會出現大範圍的皺褶。牛仔褲的材質偏硬，所以皺褶比較粗，且不會產生細小的皺褶。用鉛筆疊加上色，只在皺褶膨起的最高處提亮，展現丹寧的材質感。

完成

進一步刻畫細節，加強牆壁的色階深度，使白色桌子與椅子看起來更明顯。在腳邊加上影子以突顯存在感，完成素描。

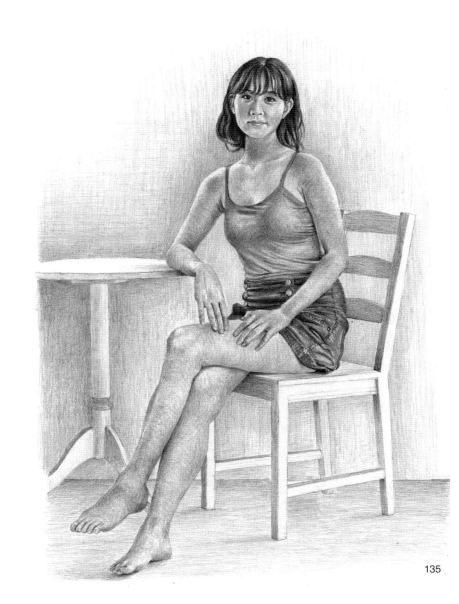

1 畫出形狀

轉動身體的姿勢比較難畫。請先找出關節的位置,一邊取得整體平衡一邊作畫。

●測量比例

下半身面對牆壁,上半身往正面轉的姿勢。

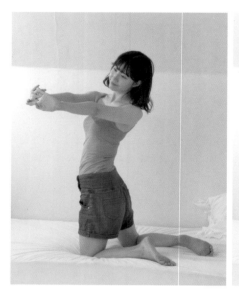

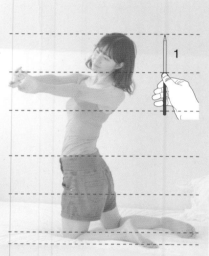

將頭頂到下巴的高度設為「1」。以此長度為測量基準,量出全身高度為幾頭身。

下方的位置要量到左腳腳尖為止。

●畫出輔助線

留意顱骨的形狀,畫出頭部輪廓。

以同樣的方式找出身體的中線,但因為身體呈現轉動的姿勢,所以只要畫出脖子、胸部到腰部就好。中線要通過鎖骨的中心點。

背面的中線則以牛仔褲的中心為基準,並且將腰部的中線找出來。

在關節的地方做記號,並將記號連起來。

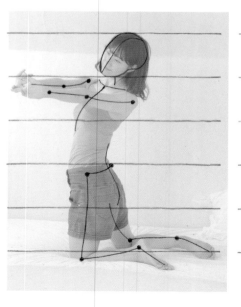

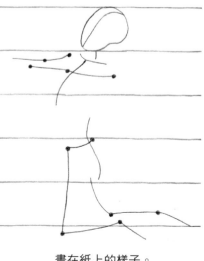

畫在紙上的樣子。

●打草稿

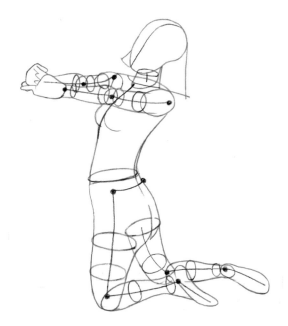

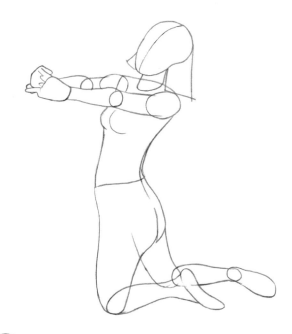

1 參考關節上的記號，一邊想像關節的切面，一邊畫出身體。雖然裡面的手被前面的手臂遮住了，但草稿階段要連同看不到的地方一起畫出來。

2 擦除輔助線，確認身體的輪廓。

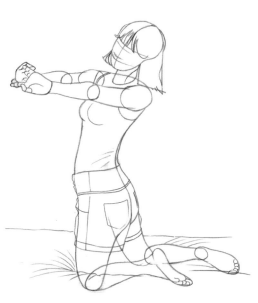

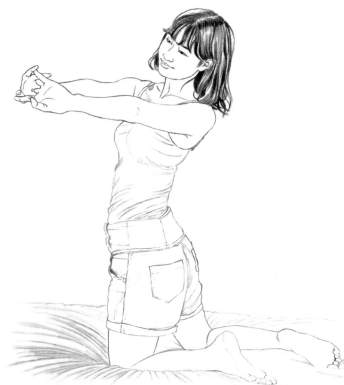

3 參考臉部的中線，將眼睛與鼻子的輔助線畫出來。畫出腿往下沉的地方與牛仔褲的細節。刻畫細小的皺褶與頭髮的流向，完成草稿。

2 畫出陰影

●臉部與上半身的陰影

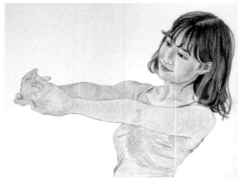 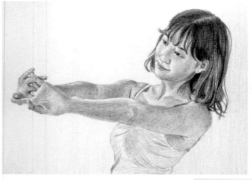

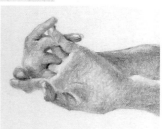

先畫背景，再畫人體，以中間色階畫出整體的陰影。上半身也要先用有弧度的線條畫上粗略的陰影。

請在刻畫陰影時，注意來自上方的光源。只要留意骨骼的特徵，例如手臂上突起肌肉、手肘的凹陷處等，就能得到掌握陰影位置的線索。

手部素描的細節很多，所以作畫時需要看出手上細微的色階變化。

●腳與床鋪的皺紋

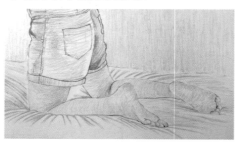

描繪腿部的時候，請留意到圓弧的輪廓，並以中間色階描繪陰影。

刻畫腿部陰影細節的過程中，也要留意到肌肉的弧線。只要確實將肌肉表現出來，就能畫出腿部承受身體重量的感覺。此外，仔細描繪腳背也能增加真實感，提高完成度。床鋪皺褶的畫法則是以膝蓋為中心向外延伸。牆壁的色階比床鋪暗。

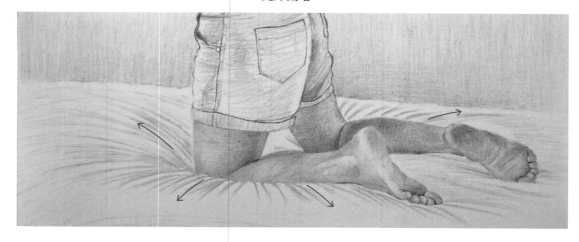

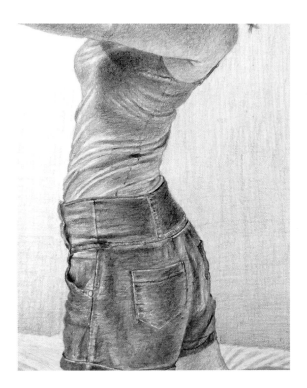

●衣服的陰影

留意身體轉動的樣子，將衣服皺褶的
細節畫出來。請記得畫出落在肩帶背
心上的手臂陰影。沿著立體的身體描
繪皺褶是素描的要點。

與站姿中的牛仔褲畫法相同，以深色
調沿著臀部的弧度，仔細地刻畫陰
影，同時要記得保留高光。

完成

將軟橡皮搓成鉛筆般的細
長形狀，提亮床鋪皺褶上
的高光。描繪落在床上的
足影時，請保留有凹有凸
的皺褶。最後修飾一下整
體就完成了。

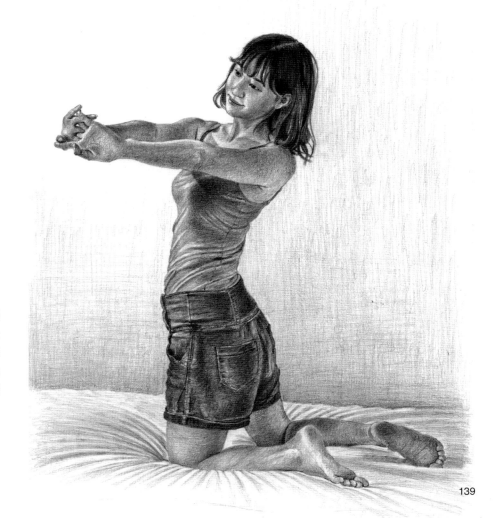

蹲姿

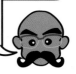

雖然看不到完整的右腿,但只要意識到右腿與身體的連結,就能畫出立體感。

● 測量比例

人物右膝著地,呈現蹲姿。請觀察骨盆的方向,以及膝關節與腳踝的位置。

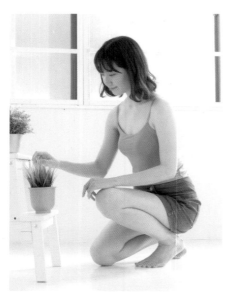

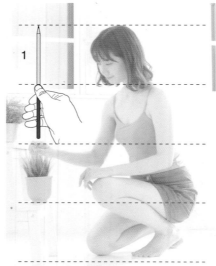

後頭部是頭部最高的地方。垂直測量這裡到下巴的長度,並且設定為「1」。以此長度為基準,量出全身的高度是幾頭身。

測量的最下端請量到左腳腳尖為止。

● 畫出輔助線

留意顱骨的形狀,將微微前傾的頭型畫出來。接著請找出臉部的中線。

找出身體的中線,從脖子通過鎖骨的中心點,一路延伸到肚臍。因為右膝跪在地上,所以腰部也會跟著往右下方傾斜。在腰部、腿的根部、膝蓋、腳踝做記號,並且將圓點連起來。

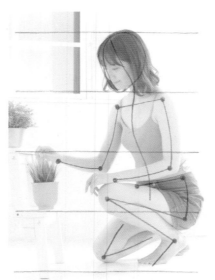

畫在紙上的樣子。

●打草稿

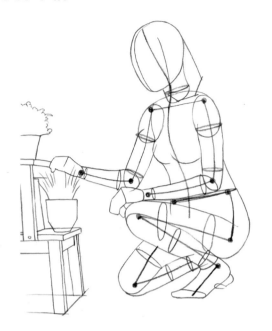

1 以手臂與腳的關節位置為記號,想像關節的切面並畫出身體。請留意右膝看起來應該要與身體相連。物品的輪廓也要畫出來。

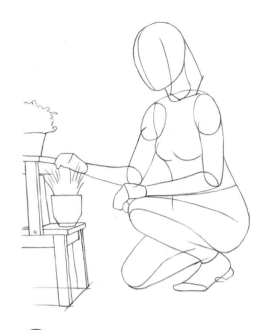

2 擦掉輔助線,確認身體的輪廓。

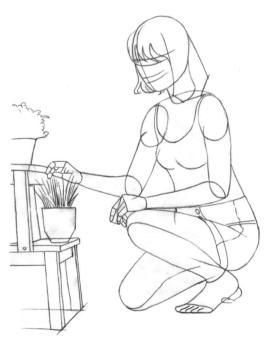

3 將頭髮、衣服、指尖、腳尖等地方的細節畫出來。依照右圖畫法,仔細刻畫細小的皺褶、髮流、盆栽的細節,完成草稿。

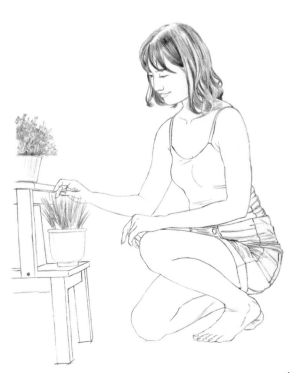

2 畫出陰影

●整體色調

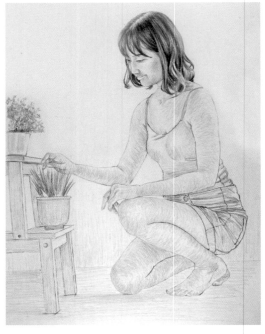

陽光從背後照射,因此整體的陰影請以中間色階表現。
鉛筆拿遠一點,運用目前學過的手法,沿著表面運筆。
被葉子遮住的手也要畫出來喔。葉子要留到後面再疊色,所以此階段的葉子請畫短一點。
將背景設定為牆壁,不需要畫窗框。

●臉部與上半身

描繪上半身的皮膚陰影。作畫時,要注意背心的肩帶與皮膚的質感差異。
指尖的陰影有很多細節,請仔細觀察指尖上的凹凸起伏。

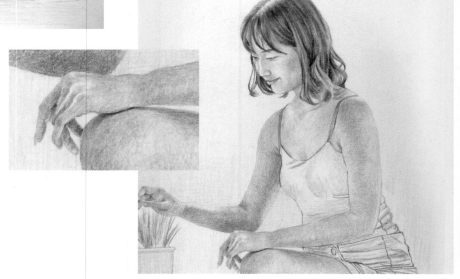

●腿部

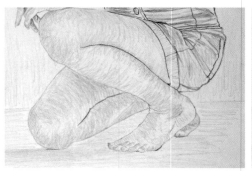

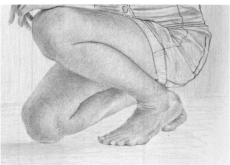

運用陰影的強弱變化,將腿部承受身體重量的感覺畫出來。由於右腿在後方,所以要加深右腿整體的陰影,強調兩腿一前一後的距離。大腿壓在小腿上,使小腿變形且產生陰影,作畫時請仔細觀察陰影。

● 盆栽與衣服

用軟橡皮將手接觸葉子的地方擦淡，從葉子底部開始延伸，畫出更多葉子。

畫衣服的陰影時，要注意材質的差異。

完成

刻畫地板的細節，採用比牆壁暗一階的色調。加強人物與盆栽的陰影，修飾眼睛與嘴巴周圍、臉頰等地方的臉部陰影，完成素描。

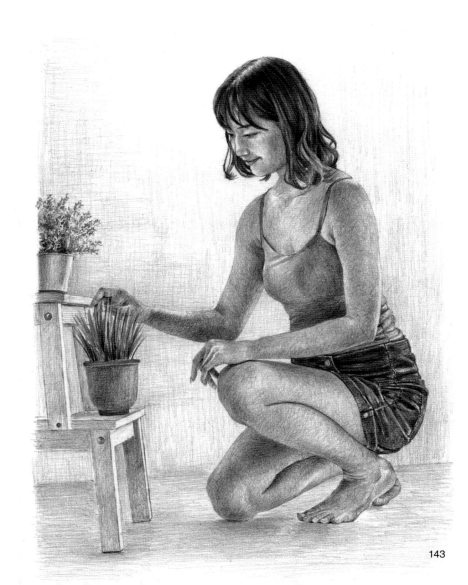

趴姿

1 畫出形狀

斜斜地看著床上人物，畫面深度看起來較長。這個練習的重點在於該如何將深度表現出來。

● 測量比例

雖然有不少人會覺得這個動作很難畫，但其實不需要擔心。請先仔細觀察人物。

窗框與床鋪的走向互相平行，因此它們的消失點相同。人物也幾乎與床鋪平行，所以作畫時只要參考窗框與床鋪的透視線，就能輕鬆掌握人物的形狀。

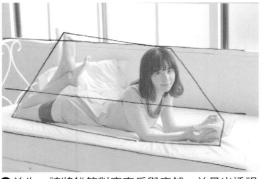

❶首先，請將鉛筆對齊窗戶與床鋪，並量出透視線。鉛筆對準人物，觀察除了書本之外的整體輪廓。

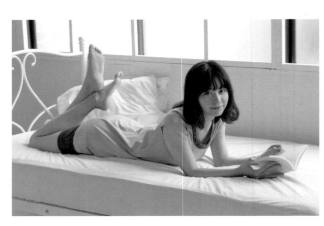

❷以頭部的高度為基本單位，垂直測量頭部到肘關節的高度。接著量出橫向的長度分成幾頭身。

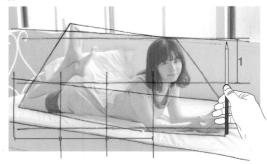

畫在紙上的樣子。

●畫出輔助線

畫出頭部形狀，留意顱骨的位置，下巴微微往前抬高。

正面身體的中線是從脖子通過鎖骨中心點的線。接著找出背部的中線，從後背延伸到臀部，想像脊柱的位置。

接著在關節處做記號。確實掌握脖子的角度與左右肩膀位置很重要。

腿不能畫太長，請畫在一開始畫的外框裡面。

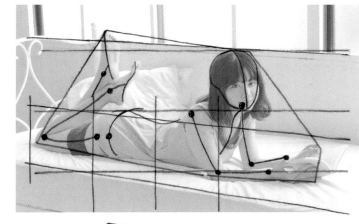

●打草稿

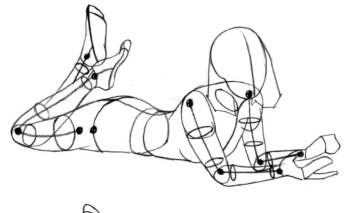

1 想像腰部、腿部與手臂關節的切面，並分別畫上橢圓形，表現出身體的立體感。
在脖子根部的切面畫上橢圓形，這樣較容易掌握胸部的厚度。

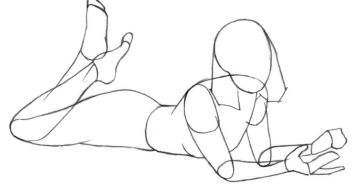

2 一邊擦除輔助線，一邊確認身體輪廓。

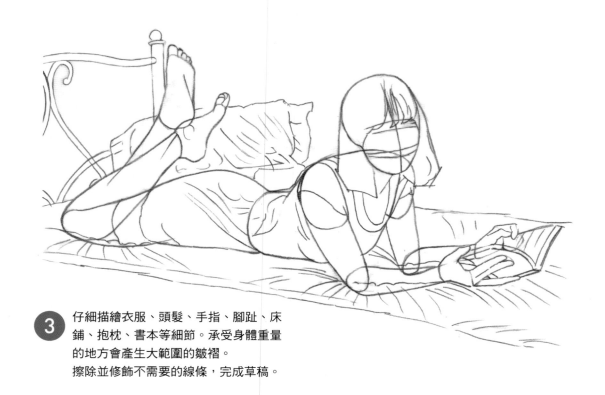

3 仔細描繪衣服、頭髮、手指、腳趾、床鋪、抱枕、書本等細節。承受身體重量的地方會產生大範圍的皺褶。
擦除並修飾不需要的線條,完成草稿。

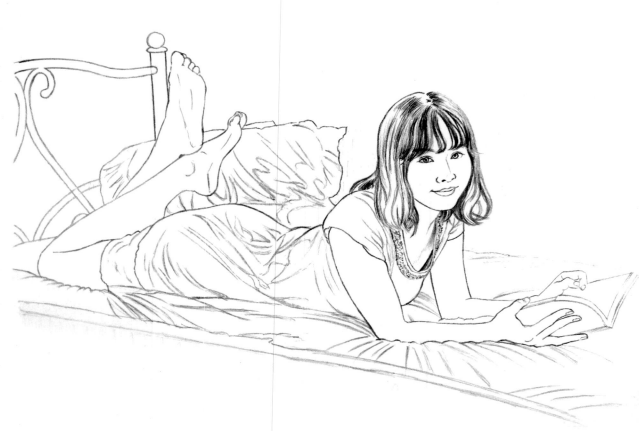

2 畫出陰影

●整體色調

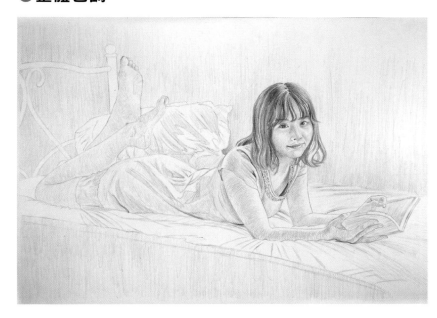

用中間色階在整體塗上陰影。

為了讓白色的床架更顯眼，觀察整體色調，慢慢加暗背景。

雖然背景是逆光之下的白色床鋪，但不能畫太暗，而且要表現出深淺的變化感。

●臉部與上半身

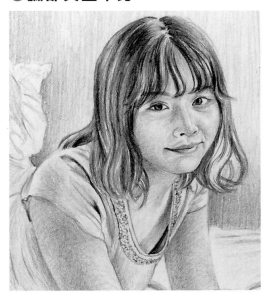 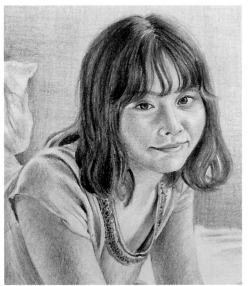

請留意來自右邊的光線，將臉部與頭髮的陰影畫出來。記得還要畫出映在胸口上的衣服陰影。光源來自右側，因此手臂的左側形成了陰影。利用圓柱體的素描概念來表現立體感吧。

拿著書本的手指有很多小細節，需要用心觀察色階的變化，將手指的陰影刻畫出來。

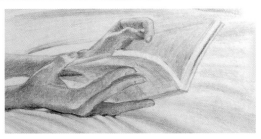

●臉部與上半身

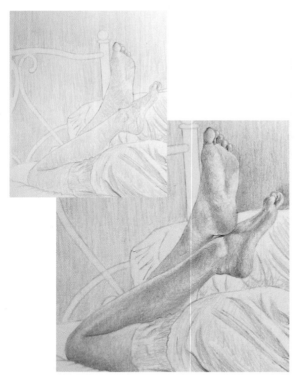

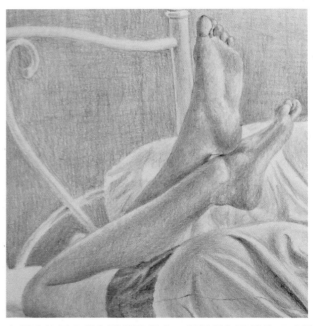

在原本塗了中間色階的陰影上,慢慢增加陰影的明暗變化。沿著形狀運筆並刻畫細節,畫出人體柔軟的感覺。

●衣服與抱枕

從腰際線到臀部這段衣服緊貼身體的地方,請先畫出身體的弧線。用軟橡皮與鉛筆畫出床鋪與抱枕的皺褶。尤其是皺褶上凸起的地方要畫白一點,並且用鉛筆描繪陰影。

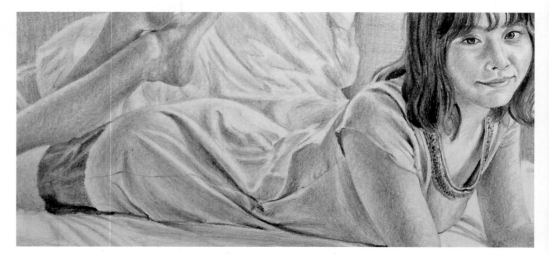

● 床架與背景

為了突顯床架，請在牆上用橫線增加陰影，再用軟橡皮將床架擦白一點。床架也是立體的，請運用圓柱體的畫法，在床架上添加陰影。

完成　請配合整體平衡，加強臉部的陰影，書本的陰影也要加深。身體往下陷的部分也要加強陰影，最後進行整體修飾，完成素描。

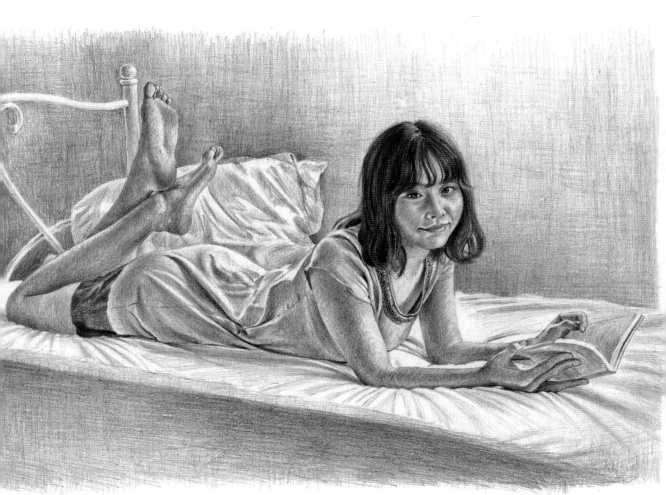

各種不同的姿勢

●站姿

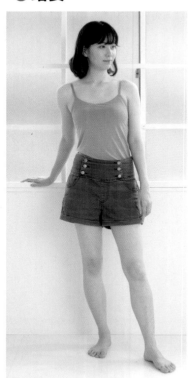

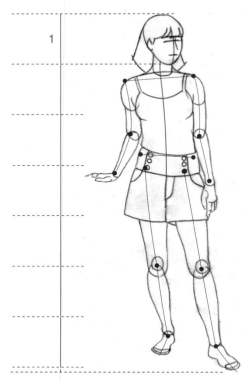

以一顆頭的長度為基準，測量整體高度。

重心位在右腿，注意肩膀、骨盆、膝蓋的位置。
從重心垂直往上拉出的線，一定會與脖子的中心點重疊。

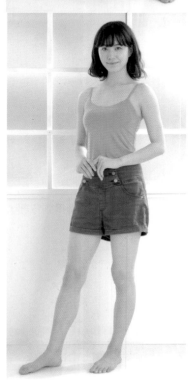

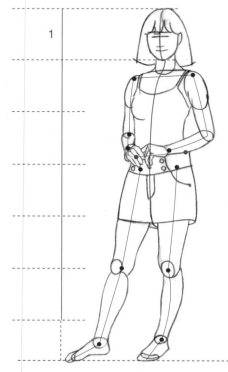

重心位在左腿，身體微微傾斜的站姿。肩膀與骨盆幾乎平行，所以方向一致。

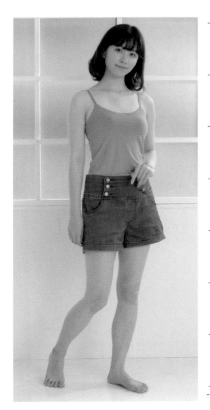

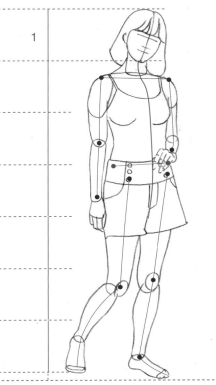

具有動態感的姿勢。仔細
觀察彎曲的右腳,運用目
前為止學過的技法,鉛筆
對準右腳並確認傾斜角
度,將骨骼的輔助線畫出
來。
微微傾斜的脖子也要用鉛
筆量出角度。

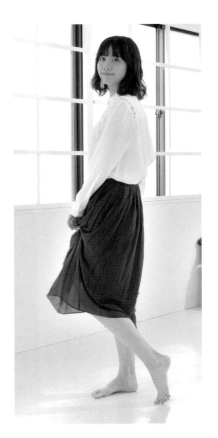

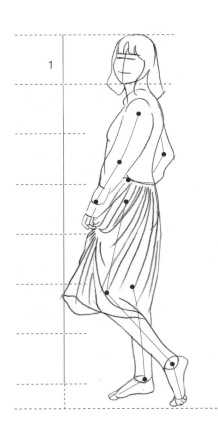

展現衣服動態感的姿勢。
仔細觀察照片中的動作,
將身體的形狀畫出來。

這個動作看得到背部,
畫中線時要注意脊柱的
位置。雖然彎曲的腿被
衣服擋住了,但還是要
用鉛筆抓出角度,畫出
連接關節的輔助線。

● **坐姿**

以頭部長度為測量基準,測量出整體的尺寸。畫出頭部與身體,先畫壓在下面的右腳,再畫左腳。

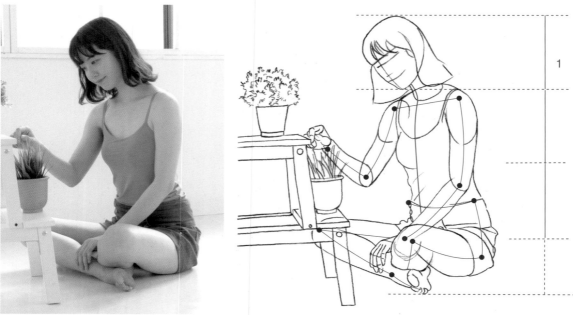

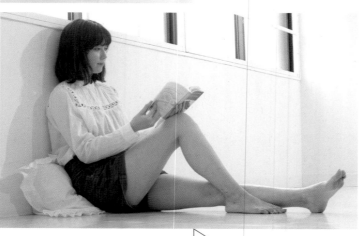

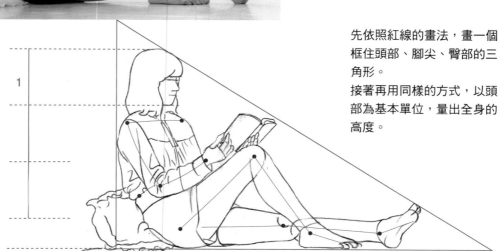

先依照紅線的畫法,畫一個框住頭部、腳尖、臀部的三角形。
接著再用同樣的方式,以頭部為基本單位,量出全身的高度。

●跪姿

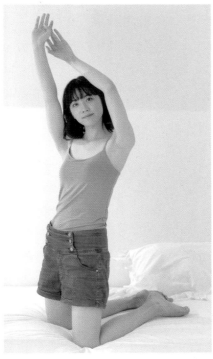

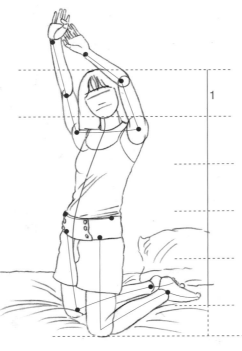

身體稍微往後彎的動作，肚臍的位置比鎖骨中間更往前。利用中線確實將傾斜的角度畫出來。

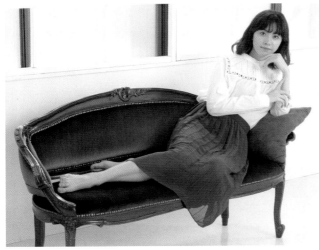

●橫躺姿勢

開始畫人物之前，先畫出一個能剛好容納沙發的長方形，將沙發大致的形狀畫出來。

依照藍線標示，先設定好沙發座面的位置後，再描繪人物。
先畫人物的腿（連同被遮住的部分），再畫裙子。

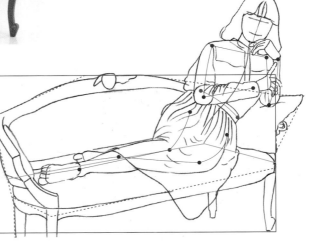

gallery

【虎】
2017 年繪製／vif Art 細紋紙／A4
以書法「捺」、「撇」的運筆方式，在連貫的線條中放輕力道，展現虎毛柔軟的感覺。

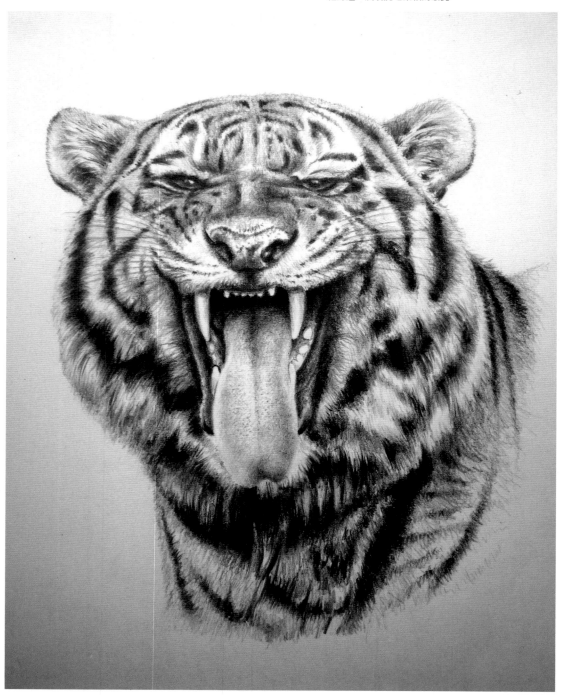

【犀牛】
2018 年繪製／vif Art 細紋紙／A4
先表現出整體的立體感，再用軟橡皮擦出表面
的圓形凹凸感。

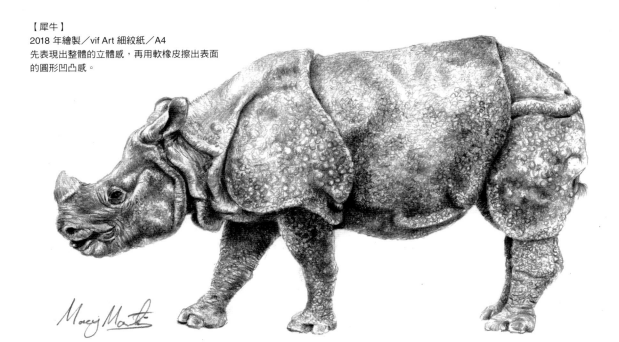

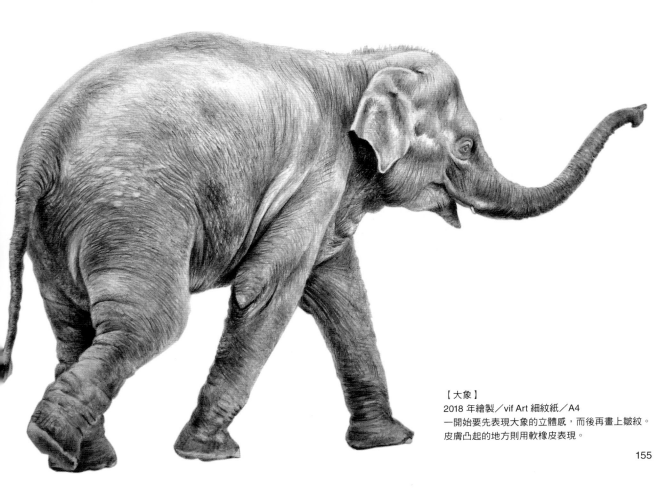

【大象】
2018 年繪製／vif Art 細紋紙／A4
一開始要先表現大象的立體感，而後再畫上皺紋。
皮膚凸起的地方則用軟橡皮表現。

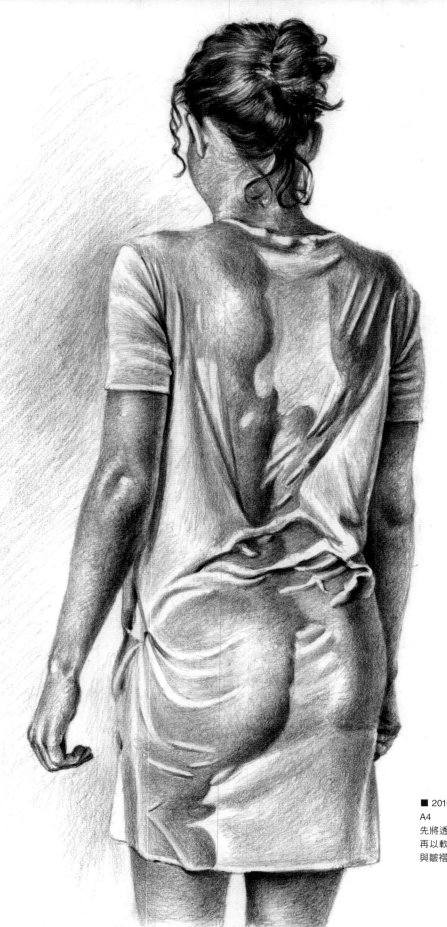

■ 2016 年繪製／vif Art 細紋紙／
A4
先將透出肌膚的立體感表現出來，
再以軟橡皮與鉛筆加強衣服的陰影
與皺褶。

■ 2016 年繪製／vif Art 細紋紙／A4
玻璃上的白色高光需留白，描繪周圍的陰影以呈現立體感。

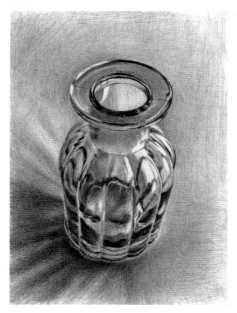

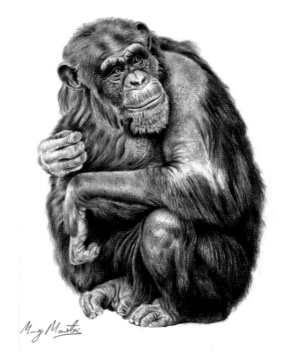

■ 2019 年繪製／vif Art 細紋紙／A4
用有力道感的筆觸表現毛髮。

■ 2016 年繪製／vif Art 細紋紙／A4
一開始先將背景加暗，就能突顯出葉片的質感。水滴下半部透出光的地方需要留白。

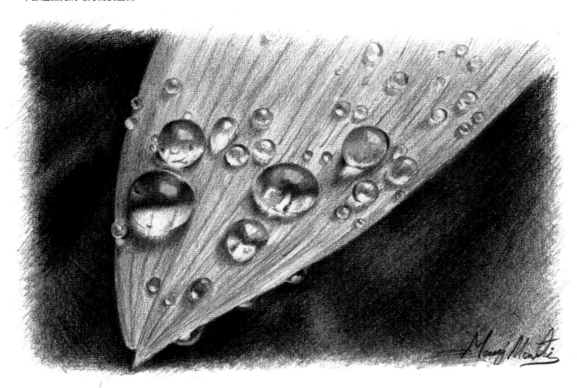

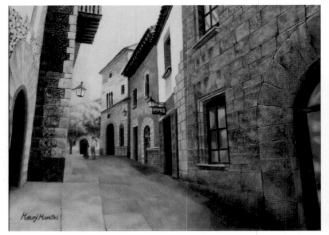

【標題】
2015 年／油畫／10F
舉辦於東京目白的團體展參展作品。
造訪西班牙時，在當地繪製的水彩素描，回國後
作品畫成油畫。

【南印度傳統舞蹈卡達卡利舞】
1988 年／沙畫／81.3cm×54.6cm
東京吉祥寺舉辦的印度慶典，在現場表演期間繪製的沙畫。
作畫時，需要在畫布上慢慢倒入彩沙（在大理石粉末中混入
顏料）。

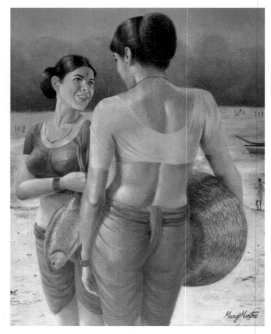

【工作準備】
2016 年／油畫／30F
印度岸邊的女性漁民一邊準備工作，一邊站著聊
天的畫面。彩色繪畫可以運用色彩來表現材質感
與立體感。

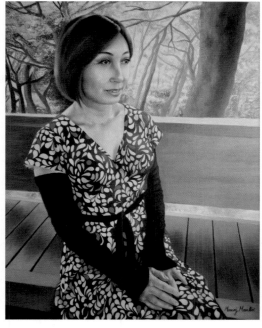

【森林的微笑】
2014 年／油畫／30F
舉辦於千葉縣船橋市的團體展參展作品。以坐在
森林中的女子為主題的肖像畫。

後 記

　我在書中重複提到「展現立體感」的重要性，這是大約 20 年前，我在雕刻家久保田俶通老師的指導下得到的啟發。我非常感謝老師的教誨。

　　「草稿階段不能只畫看得到的表面，而是要連同看不見的地方一起構思。」

　　「要掌握事物的立體感。」

我本身的素描方式也因為這些建議而產生很大的變化，它們成了我教導許多學生的基礎技法。

　學習素描的時候，別急於完成作品，請先仔細觀察眼前的主題物，練習掌握立體感並慢慢作畫。累積大量的練習後，就能快速正確地描繪出形形色色的主題物。日後你便能在日常生活或旅行過程中畫出一些素描，打開素描世界的大門。

　「素描沒有完成的一天」這句話是我的信條。只要抱持著不疾不徐、永不停歇的心情，明天要比今天更好，後天要比明天更好，素描能力一定會愈來愈進步。

　我還有另一個信條是「不要拘泥於工具」。想成為畫家的我在 10 歲時遇到了第一位畫家，他告訴我：「如果你想成為專業畫家，就要學會用一枝鉛筆畫出逼真的畫。」我一直記著這句話，直到現在依然只用一枝 2B 鉛筆描繪形狀與陰影。我也以這句話作為本書的標題。

　雖然有很多吸睛的素描工具，但請不要依賴它們，請將工具變成我們自己的東西。一起用一枝鉛筆練習畫出厲害的素描吧。

　最後我要感謝將這本書交給我的 amps 夏川彰校長，以及給予我全方位支持的小林一成老師、今西勇太老師、編輯部的森基子，有你們的幫助才能完成這本內容充實的素描教學書。我由衷感謝各位的協助。

<div style="text-align: right">馬諾・曼特里</div>

●作者介紹

馬諾・曼特里（Manoj Mantri）

出生於印度孟買。1983 年自印度國立美術大學畢業後，於 1985 年赴日學習動畫製作。於動畫製作公司、設計公司、廣告公司累積經驗，2001 年成立特攝影像公司 West Wood Works。2013 年於 amps（動畫、漫畫、插畫、模型教學學校）主辦的「中野素描教室」擔任素描老師。同時隸屬於模特兒經紀公司旗下，以演員身分參與廣告與電影演出，活躍於許多領域。

●企劃協力

動畫、漫畫、插畫、模型教學學校
amps

●工作人員介紹

攝影⋯⋯⋯⋯⋯末松正義
模特兒⋯⋯⋯⋯東城茉里
模特兒協力⋯⋯⋯株式會社 HiNKES
設計⋯⋯⋯⋯⋯吉名昌（HANPEN DESIGN）
企劃編輯⋯⋯⋯森基子（HOBBY JAPAN）

●主題物協力

P20 橡皮擦⋯⋯⋯⋯株式會社 TOMBOW 鉛筆
P74 貓咪⋯⋯⋯⋯⋯江見敏宏（動物照片素材 DVD-ROM）
P54 柊樹⋯⋯⋯⋯⋯免費素材
P78 小鳥（綠繡眼）⋯⋯免費素材

一枝鉛筆什麼都能畫

馬諾老師の逼真鉛筆素描技法

作　　者　馬諾・曼特里
翻　　譯　林芷柔
發　　行　陳偉祥
出　　版　北星圖書事業股份有限公司
地　　址　234 新北市永和區中正路 458 號 B1
電　　話　886-2-29229000
傳　　真　886-2-29229041
網　　址　www.nsbooks.com.tw
E–MAIL　nsbook@nsbooks.com.tw
劃撥帳戶　北星文化事業有限公司
劃撥帳號　50042987
製版印刷　皇甫彩藝印刷股份有限公司
出 版 日　2022 年 03 月
I S B N　978-986-06765-8-7
定　　價　400 元

如有缺頁或裝訂錯誤，請寄回更換。

鉛筆 1 本で何でも描ける マノ先生のリアル鉛筆デッサン
©Manoj Mantri / amps / HOBBY JAPAN

國家圖書館出版品預行編目 (CIP) 資料

一枝鉛筆什麼都能畫：馬諾老師の逼真鉛筆素描技法／馬諾 . 曼特里著；林芷柔翻譯 -- 新北市：北星圖書事業股份有限公司 , 2022.03
160 面；18.7×25.7 公分
ISBN 978-986-06765-8-7（平裝）

1.CST: 鉛筆畫　2.CST: 素描　3.CST: 繪畫技法

948.2　　　　　　　　　110016326

臉書粉絲專頁　　LINE 官方帳號